國畫技法入門300例：寫意牡丹

邰樹文 編著

北星圖書事業股份有限公司
NORTH STAR BOOKS CO., LTD.

内 容 提 要

　　寫意畫以其鮮明的藝術特色，成為中華民族文化的一個重要組成部分。本書以專題案例的形式，從國畫愛好者的實際需要出發，系統講解了繪製寫意牡丹的工具材料、基本概念、學習過程與方法，以及寫意牡丹的創作畫法。

　　本書內容豐富，共六個部分，包含 300 餘幅牡丹案例作品圖。第一部分介紹了寫意畫繪製基礎，包括常用的工具和保存常識、筆法、墨法和色法。第二部分詳細的介紹了牡丹花頭的繪製技法，包括花瓣的畫法、花蕊的畫法、花頭沒骨畫法、花頭雙勾畫法和不同開放時期花頭的畫法。第三部分詳細地介紹了花枝幹及組合的繪製技法，包括花枝的畫法、花幹的畫法、橫出枝幹組合的畫法、向上枝幹組合的畫法和不同花枝葉組合的畫法。第四部分詳細地介紹了不同顏色牡丹的畫法，如紅牡丹的畫法、粉牡丹的畫法、黃牡丹的畫法和紫牡丹的畫法等。第五部分詳細地介紹了牡丹作品中常見配景的畫法，如蝴蝶的畫法、山石的畫法、公雞的畫法、水仙的畫法和花瓶的畫法。最後一部分詳細地介紹了不同畫幅小品畫的畫法，包括了圓扇、摺扇、斗方和條屏。本書對於正準備提高國畫寫意繪畫修養和技法的讀者來說是一本不錯的教材和臨摹範本。

　　本書適合美術愛好者自學使用，也適合作為美術培訓機構的培訓教材。

國家圖書館出版品預行編目(CIP)資料

國畫技法入門300例：寫意牡丹 / 邰樹文作.
-- 新北市：北星圖書, 2017.07
面；　公分
ISBN 978-986-6399-56-5(平裝)

1.花卉畫 2.繪畫技法

944.6　　106001202

國畫技法入門300例：寫意牡丹

作　　者｜邰樹文
發 行 人｜陳偉祥
發　　行｜北星圖書事業股份有限公司
地　　址｜新北市永和區中正路458號B1
電　　話｜886-2-29229000
傳　　真｜886-2-29229041
網　　址｜www.nsbooks.com.tw
E–MAIL｜nsbook@nsbooks.com.tw
劃撥帳戶｜北星文化事業有限公司
劃撥帳號｜50042987
製版印刷｜森達製版有限公司
校　　對｜林冠霈

出 版 日｜2017年7月
I S B N｜978-986-6399-56-5
定　　價｜380元

目錄

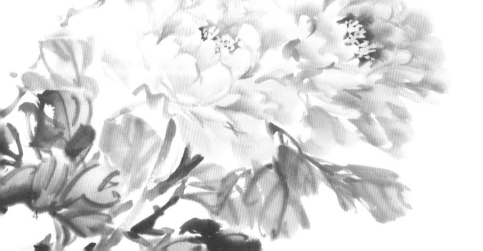

第一章 國畫的基礎知識

寫意畫運用毛筆、水墨和顏料，依長久形成的表現形式及藝術法則創作而成。在繪製寫意畫之前，透過對國畫基本筆、墨、紙、硯的認識及運用，為學習寫意畫打好基礎。

初學必備的工具和使用常識

在開始繪畫之前，首先要準備好作畫工具。下面列出了繪畫過程中會用到的各種工具，並對工具的種類、表現特點及保存常識進行詳細的講解，讓讀者對工具有一個初步瞭解，方便大家作畫時選用。

筆

在國畫的材料中，毛筆是最為關鍵的畫材之一，是繪製國畫最重要的工具，對毛筆特性的瞭解程度直接關係到學習國畫的效果。

根據功能不同，筆分為許多種，通常根據筆鋒的軟硬度分類。軟毫的材料是山羊和野黃羊的毛，統稱羊毫。硬毫的材料是黃鼠狼尾巴上的毛和山兔毛，最具代表性的是黃鼠狼毛的狼毫，彈性強。兼毫是軟硬兩種毛按比例搭配製作的。

毛筆類型	定義	型號	特徵和用途
羊毫	羊毫筆的筆頭是用山羊毛製成的，筆頭比較柔軟，吸墨量大，質地柔軟，含水性強，價格低廉，經久耐用。	小 中 大	羊毫筆適於表現圓渾厚實的畫，分為小、中、大等型號。畫國畫時，如花卉的花頭、葉子，染畫山水、禽鳥、魚蟲時，各種型號的羊毫筆都要準備一些。小染小畫用小號，大染大畫用大號。在繪製時要根據形態特徵選擇不同型號的筆。
狼毫	狼毫的筆頭是用黃鼠狼身上和尾巴上的毛製成的。狼毫的筆觸勁挺，宜書宜畫，但不如羊毫筆耐用，價格也比羊毫貴。狼毫筆彈性強、筆肚堅實、容易著力。善用者畫出的筆觸挺拔有力、蒼勁爽利。可用此筆繪製一些較為堅硬的事物，如鳥爪、樹枝、山石等。	小 中 大	狼毫筆分為小、中、大等型號。畫山水、禽鳥花枝、魚蝦蟹時，各種型號的狼毫都要準備一些，如 "小山水" 用小狼毫、 "大山水" 用大狼毫。在繪製國畫時要根據線條的特徵，採用不同型號的狼毫筆。

毛筆類型	定義	型號	特徵和用途
兼毫	兼毫以硬毫為核心，周邊裹以軟毫，筆性介於硬毫與軟毫之間。	小 中 大	兼毫筆有大、中、小等型號，筆毛彈性適中，剛柔相濟，易於初學者使用。兼毫筆的筆鋒利於按提、折轉等動作變化，有助於運筆幅度大的行筆表現，也有助於點畫（筆畫）"起筆－行筆－收筆"動作的完成。行筆速度的快慢和節奏變化更易於掌握和輕鬆表達。
勾線筆	用於繪畫創作。線條較細。多為狼毫勾線筆。		用勾線筆繪製的線條靈活優美，在繪製山水、花卉、禽鳥蟲魚時是必不可少的筆型之一。

筆的使用

　　新毛筆不要用熱水去泡，否則很容易造成毛筆失去彈性，時間久了毛筆會掉毛，掉頭，筆桿開裂。在結束國畫創作時，一定要用清水將毛筆洗淨，然後把毛筆頭捋順，平鋪在竹製的筆簾上或用筆架（筆掛）將毛筆掛上。

墨

　　墨一般是以兩種形式存在：墨錠（也稱墨塊、墨條）和墨汁。墨錠是碳元素以非晶質的形態存在，有油煙墨和松煙墨之分。透過硯用水研磨才可以產生墨汁，且膠體溶液存在其中；墨汁無須研磨，以液體的形式存在，墨蹟光亮、書寫流利、寫後易乾、耐水性強、沉澱性小。

墨錠

墨汁

墨的保存

　　研磨完畢，要將墨錠取出，不能置放於硯池，否則膠易粘於硯池，乾後就不易取下；也不可以曝放於陽光下，以免乾燥。最好放在匣內，既可防濕，又可避免陽光直射，也不易染塵，是最好的保存方法。

紙

　　對於初學者來說，剛開始練習線條、筆鋒和局部等一些簡單的習作時，可選用毛邊紙，因為其紙張細膩，薄而鬆軟，呈淡黃色，沒有抗水性，吸水性較好，價格便宜又實用。

　　待掌握一些基本的技法後，可選用生宣紙進行創作與寫生。生宣紙的吸水性和沁水性都很強，易產生豐富的墨韻變化，用生宣行潑墨法、積墨法，可以吸水、暈墨，達到水走墨留的藝術效果。

毛邊紙

生宣紙

紙的保存

　　1.防潮。 宣紙的原料是檀木皮和燎草，生宣的特點是吸水性比較強，可用防潮紙包緊，放在書房或房間裡比較高的地方。

　　2.防蟲。為了保存得穩妥一些，可放一兩粒樟腦丸。

硯

　　選擇時要挑選石質堅韌、細潤、易於發墨、不吸水的石硯。若石質過粗，研磨出的墨汁就不細膩，墨色變化較少；若石質太細、過於光滑，則不容易發墨。在選擇硯時要看硯的質、工、品、銘、飾與新舊，以及是否經過修補等。要用手摸一摸，如果摸起來感覺像小孩皮膚一樣光滑細嫩，說明石質較好。在選擇硯時最好經過清洗後再辨認。用手掂硯的分量，一般來說硯石重的較結實、顆粒細。

硯的使用

1.平時儲水。硯需要滋潤，平時需要每日換清水貯硯，硯池也不要缺水。

2.用後刷洗。硯石使用之後，必須將餘墨滌除，不可使墨凝結在硯石上。

3.洗硯的時侯可以用絲瓜瓤等軟性物體清洗，絕不可以用堅硬的物體擦拭，以免傷害光滑的硯面。

4.新墨錠輕磨。新墨錠棱角分明，如果用力磨，容易損傷硯面。

5.研磨之後，要將墨錠取出，不要放在硯中，否則墨錠與硯黏在一起，易損壞硯面。若不小心粘住了，要先用清水潤滑硯面，將墨錠在原處旋轉，待其鬆脫後再取出。

調色盤

調色盤是調和顏色的容器，是不可缺少的文房用具。其形狀通常為圓形，呈梅花狀，但也有方形或其他不規則形狀。也可用陶瓷小碟子來調色，比較方便。

調色盤

小碟子

筆洗

筆洗是文房四寶 "筆、墨、紙、硯" 之外的一種文房用具，是用來盛水洗筆的器皿，以形式乖巧、種類繁多、雅致精美而廣受青睞。在傳世的筆洗中，有很多是藝術珍品。

筆洗的形式以缽盂為基本形，常見的還有長方洗、玉環洗等。筆洗不但造型豐富多彩、情趣盎然，而且工藝精湛、形象逼真，不但實用，更可以怡情養性、陶冶情操。

筆洗

紙鎮

　　紙鎮，即指寫字作畫時用以壓紙的物體，常見的多為長方條形，故也稱作鎮尺、壓尺。最初的紙鎮是不固定形狀的。紙鎮的起源是由於古代文人常會把小型的青銅器、玉器放在案頭上把玩欣賞；因為它們都有一定的分量，所以人們在玩賞的同時，也會用其壓紙或者是壓書，久而久之，發展成為一種文房用具－紙鎮。

鎮紙

筆架

　　筆架就是架筆之物，是文房常用器具之一，為書案上不可缺少的文具。

筆架

顏料

　　國畫顏料一般是以塊狀、粉末狀和膏狀的形態存在。對於初學者來說，管裝顏料是首選，它呈黏稠的液體狀，從管裡擠出來即可使用，方便、快捷、價格適中。

塊狀

粉末狀

膏狀

顏料的保存

　　管裝顏料為膏狀，水分、膠油比重較大。用後應將蓋擰緊將口朝上，防止因長時間放置而出現漏膠現象。而塊狀、粉末狀顏料通常為玻璃瓶裝，不用時應將其放置在通風乾燥處，防止返潮而變質。

筆墨常識

在國畫中，用筆和用墨是相互依賴的，筆以墨生，墨因筆現。用筆其實就是用線，以筆畫線，以線造型。線為物象之本，畫之筋骨。用筆純熟可以產生筆力、筆意、筆趣，能變換虛實，使濃淡輕重適宜，巧拙適度。

筆法

在國畫中，筆法最基本的原則是 "以線造型" ，常常利用線條的粗細、長短、乾濕、濃淡、剛柔、濃密等變化來表現物象的形神和畫面的韻律。筆法包括了落筆、行筆和收筆等動作要題，具體可以歸納為中鋒、側鋒、藏鋒、露鋒、逆鋒、順鋒等。

中鋒運筆

中鋒運筆要執筆端正，筆桿垂直於紙面，筆鋒在墨線的中間，用筆的力量要均勻，進而畫出流暢的線條，其效果圓渾穩重。多用於勾畫物體的外輪廓。

側鋒運筆

側鋒運筆需將筆傾斜，使筆鋒偏於墨線的一側，筆鋒與紙面形成一定的角度。側鋒運筆用力不均勻，時快時慢，時輕時重，其效果毛、澀變化豐富。由於側鋒運筆是使用毛筆筆鋒的側部，故可以畫出粗壯的筆觸。此法多用於山石的皴擦。

藏鋒運筆

藏鋒運筆，筆鋒要藏而不暢，靈秀活潑。

露鋒運筆

與藏鋒的運筆方式相反，露鋒以筆尖著紙，收筆時漸行漸提筆桿，故意漏出筆鋒，可使線條靈活而飄逸。

順鋒運筆

順鋒是指筆桿傾倒的方向與行筆的方向一致。這樣的筆鋒呈順勢，畫出的線條效果光潔、挺拔。

逆鋒運筆

逆鋒運筆，筆管向右前方傾倒，行筆時鋒尖逆勢向左推進，使筆鋒散開。這種筆觸蒼勁生辣，可用於勾勒和皴擦。

回鋒運筆

回鋒筆法要求中鋒運筆，如果是偏鋒就缺少浮雕感和力度。逆鋒入筆，轉而頓筆，然後回鋒。一去、一回、一頓，就產生多種多樣的筆痕，這種筆觸厚重健實，常用於畫竹葉。

墨法

寫意畫中，根據墨與水比例的不同，可將墨分為五色，即焦、濃、重、淡、清，用焦墨作畫，氤氲絪縕潤，渾厚華滋。焦墨很難控制，畫不好就會一團漆黑，初學階段儘量先不用。可以用墨的乾濕濃淡的變化來呈現物象的遠近、凹凸、明暗、陰陽、燥潤和滑澀等效果。

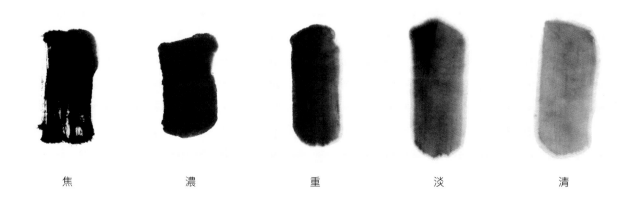

| 焦 | 濃 | 重 | 淡 | 清 |

墨法技巧

　　前人透過多年的藝術實踐，總結提煉一些基本的用墨技巧，並流傳至今。常用的包括："積墨法" "潑墨法" 和 "破墨法" 等。下面將詳細介紹這些技法。

破墨法

　　墨法中最常用的是破墨法。由於生宣紙的滲化性與排斥性，以及水的含量及落筆的先後不同，可使濃墨和淡墨在交融或重疊時產生變化多樣的藝術效果。

積墨法

　　指用各種不同墨色、筆觸，經不斷交錯重疊而產生的特殊藝術效果，給人以渾樸、豐富、厚實之感。積墨時，每一層次筆觸的複疊一般要在前一層次的筆觸乾後才能進行，而筆觸的相疊必須既具形式感，又能表現物象特徵。

潑墨法

　　潑墨法是一種有意地將不均勻墨和水揮潑於宣紙上的作畫方法。這種揮潑而成的筆痕、水痕有一種自然感與力量感，但有很大的偶然性與隨意性，是作者有意與無意的產物，容易出現既在情理之中又在意料之外的效果。

宿墨法

宿墨是隔夜或多天不用的濃墨。無論是磨的墨還是現代流行的書畫墨汁，置於硯池多日，下層常沉澱墨滓（較粗的顆粒），墨和水無論濃淡，落在宣紙上粗滓滲化較慢，細滓滲化相對較快，明顯出現滲化截然不同的效果。

色法

色法是運用色彩的效果來表達情境變化和韻味，有"隨類賦彩""活色生香"之說，色法主要是要協調好筆法、墨法與用色之間的關係，追求以墨顯色彩、墨中有色、色中有墨的藝術效果。色法是指在墨稿的基礎上渲染顏色。傳統寫意國畫的用色方法可分為以下三種。

以墨代色

用純水墨作畫，透過墨色的濃淡和用筆的乾濕變化表現意象。

色墨結合

將墨與顏色用清水調和成複合色，追求墨中有色、色中有墨的微妙變化。在調色的過程中應加入少許淡墨，讓畫面的色彩更加穩重。

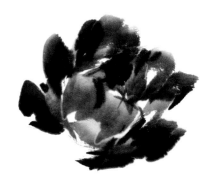

以墨立骨，施淡彩

以濃墨畫出形象，複以淡彩罩染。

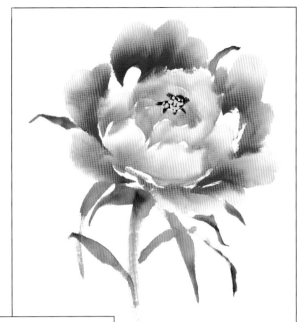

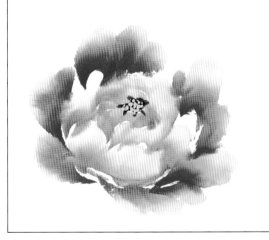

第二章花頭的畫法

　　初學畫牡丹花頭時，不論是臨摹還是寫生，都不能只盯著一瓣一葉，而要學會掌握整體，做到"整體著眼，局部入手"，而且要在複雜多變的花形中，找出基本的結構特徵，即找出花朵的大致輪廓特徵。

花瓣的畫法

牡丹的花瓣較大，特點為飽滿圓潤色澤明亮。因為牡丹花瓣的數量較多，層次也較為複雜，因此在繪製單片花瓣的時候要透過顏色的深淺變化來呈現立體感。

單瓣花瓣，要一筆完成，用筆要流暢，不可拖泥帶水。

起筆時力度輕些，顏色稍淡些，逐漸變深。

順勢畫出第二片花瓣，花瓣之間的顏色銜接要自然，既要連貫，又要有區分。

瓣尖的形態要有變化，如果都是一樣會顯得畫面單一。

畫第三瓣花瓣時要注意花瓣之間的透視關係，由近及遠顏色逐漸變深。

瓣尖處於畫面的底部，顏色稍微深一些。

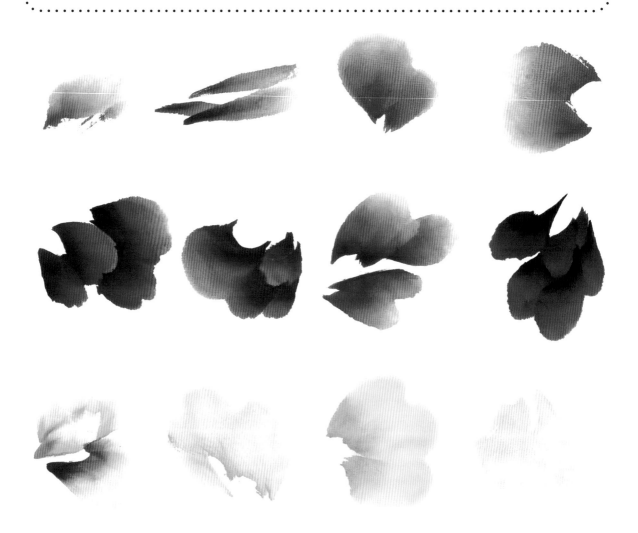

花蕊的畫法

點蕊是畫龍點睛,可以點出花的精神。花蕊分雌蕊與雄蕊,雌蕊位於花心中央,形狀如小石榴;雄蕊位於雌蕊四周,色呈中黃,由蕊絲連接花心,與花開同步,由聚而散。

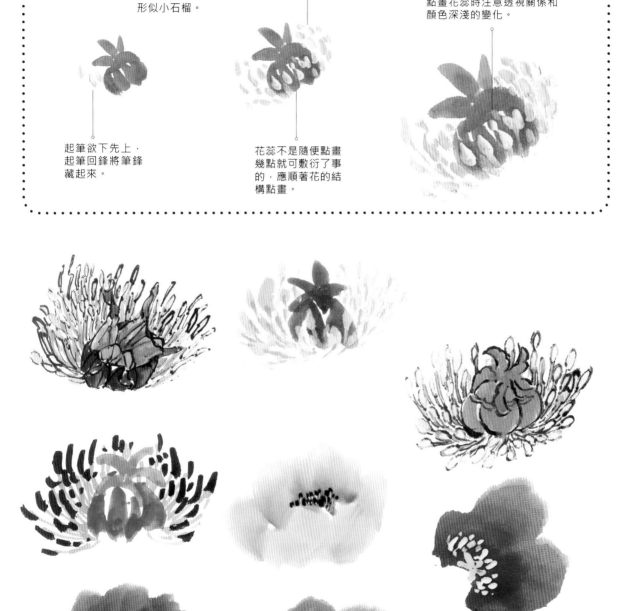

在花開的早期、中期,雄蕊形似小石榴。

點畫花蕊時注意透視關係和顏色深淺的變化。

起筆欲下先上,起筆回鋒將筆鋒藏起來。

花蕊不是隨便點畫幾點就可敷衍了事的,應順著花的結構點畫。

花頭的基本畫法

沒骨法

沒骨法繪製牡丹時直接用顏色點畫而成，刻畫時藏鋒側入點畫花瓣，一筆一瓣，形態力求在方圓之間。繪製暗部時筆尖蘸取少許墨色以突出花瓣的體積感。

運筆澀行以表現出花瓣的厚重感。

以提、按、頓、挫和揉等各種豐富靈活多變的運筆方法，使花瓣形狀姿態豐富多變。

用少量藤黃和白色調色，儘量調和黏稠些，並按花的姿態和疏密點出花蕊。

顏色由濃到淡自然漸層，下筆先點花心部分，回鋒收筆。

傳統牡丹的沒骨畫法就是一筆緊挨一筆，整個花頭是由一筆筆從淡到濃的色點組成。

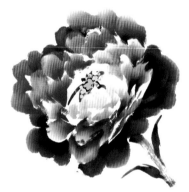

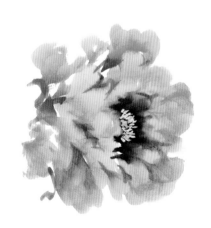

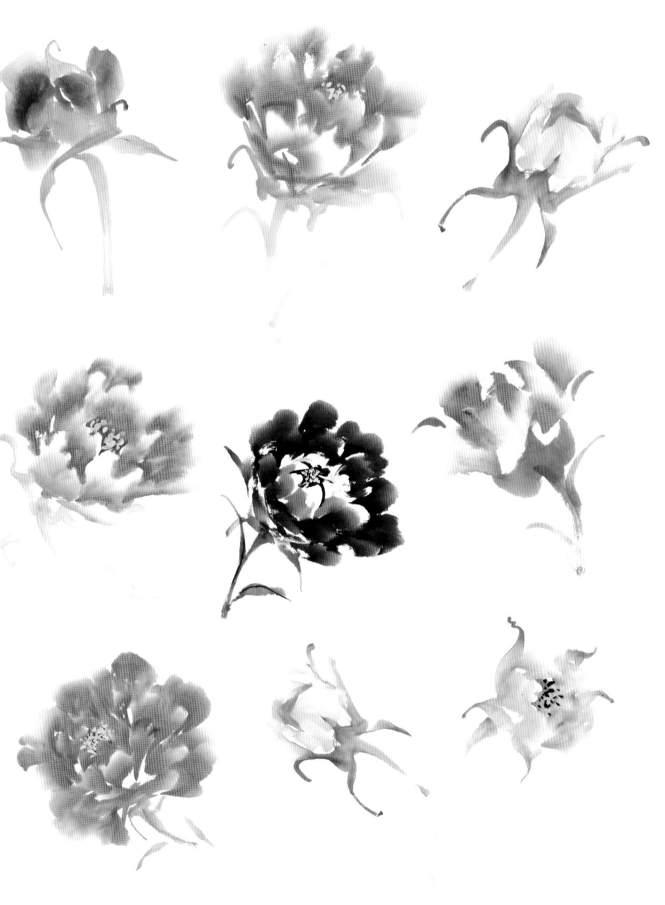

雙勾法

雙勾法畫牡丹花頭，勾勒時一般用淡墨，一筆勾勒一瓣，線條起筆、頓筆要有力度，圈出的花瓣要似圓非圓，意在方圓之間。畫花托時要蘸濃墨。

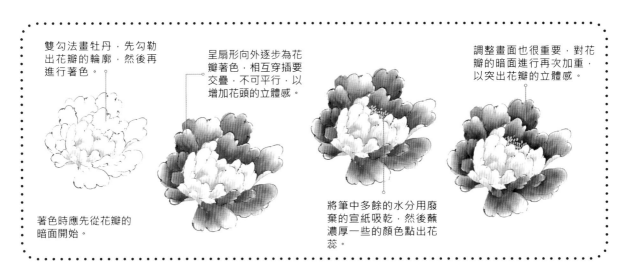

雙勾法畫牡丹，先勾勒出花瓣的輪廓，然後再進行著色。

著色時應先從花瓣的暗面開始。

呈扇形向外逐步為花瓣著色，相互穿插要交疊，不可平行，以增加花頭的立體感。

將筆中多餘的水分用廢棄的宣紙吸乾，然後蘸濃厚一些的顏色點出花蕊。

調整畫面也很重要，對花瓣的暗面進行再次加重，以突出花瓣的立體感。

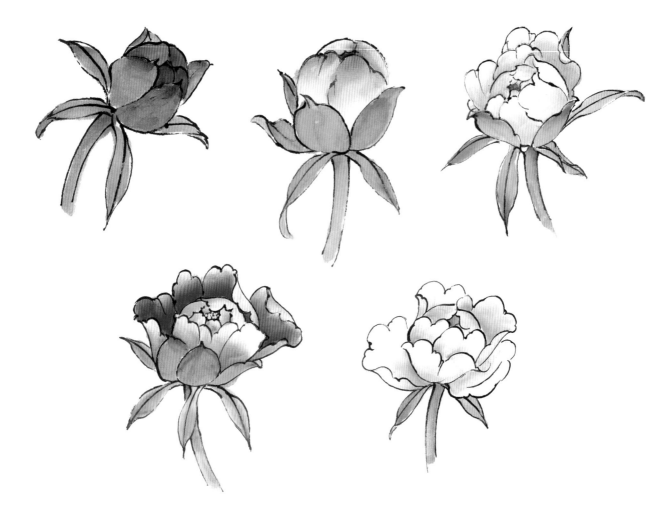

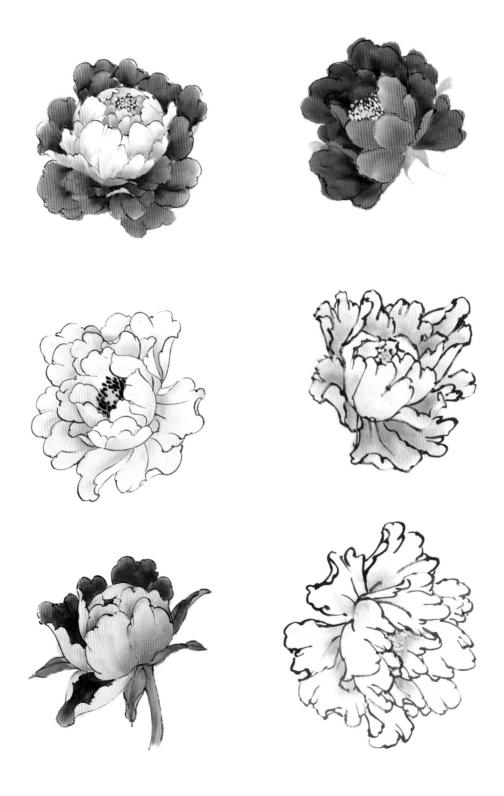

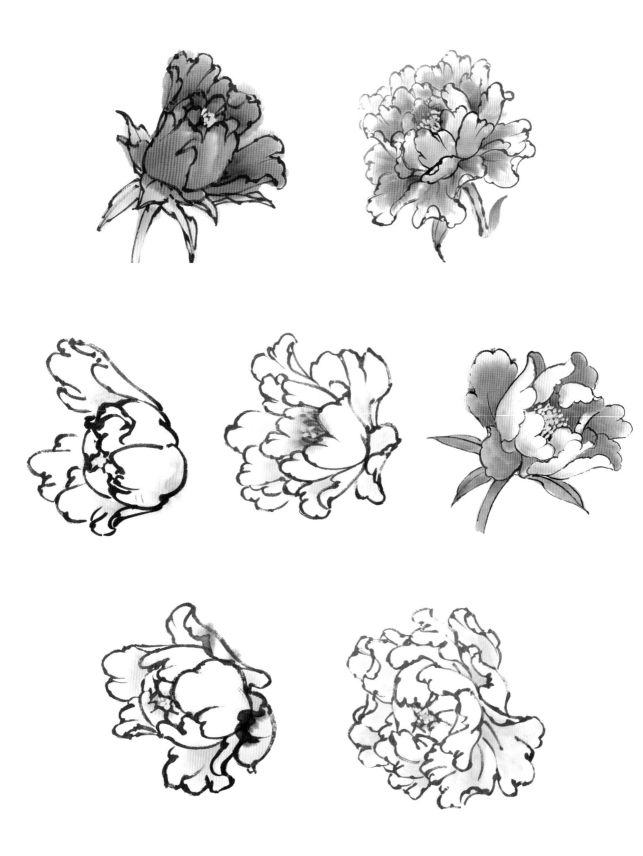

不同開放時期花頭的畫法

花苞

花苞與盛開的牡丹花頭用色、用筆和畫法大致相同，其特點是花心內層的花瓣要更為緊密，花瓣多層交錯，而花苞是剛剛具備花朵的雛形，有數片外層花瓣包裹中心皺褶的花心。花苞較之盛開的花朵，顏色更深更豔，花瓣外形更加飽滿。

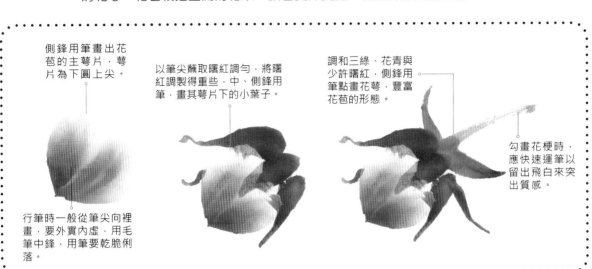

側鋒用筆畫出花苞的主萼片，萼片為下圓上尖。

以筆尖蘸取曙紅調勻，將曙紅調製得重些，中、側鋒用筆，畫其萼片下的小葉子。

調和三綠、花青與少許曙紅，側鋒用筆點畫花萼，豐富花苞的形態。

勾畫花梗時，應快速運筆以留出飛白來突出質感。

行筆時一般從筆尖向裡畫，要外實內虛，用毛筆中鋒，用筆要乾脆俐落。

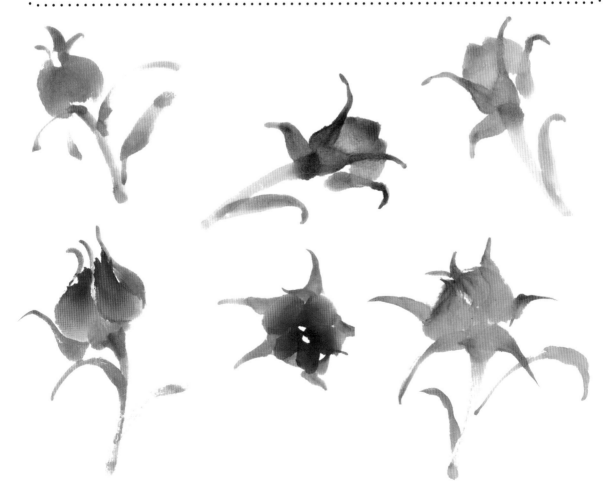

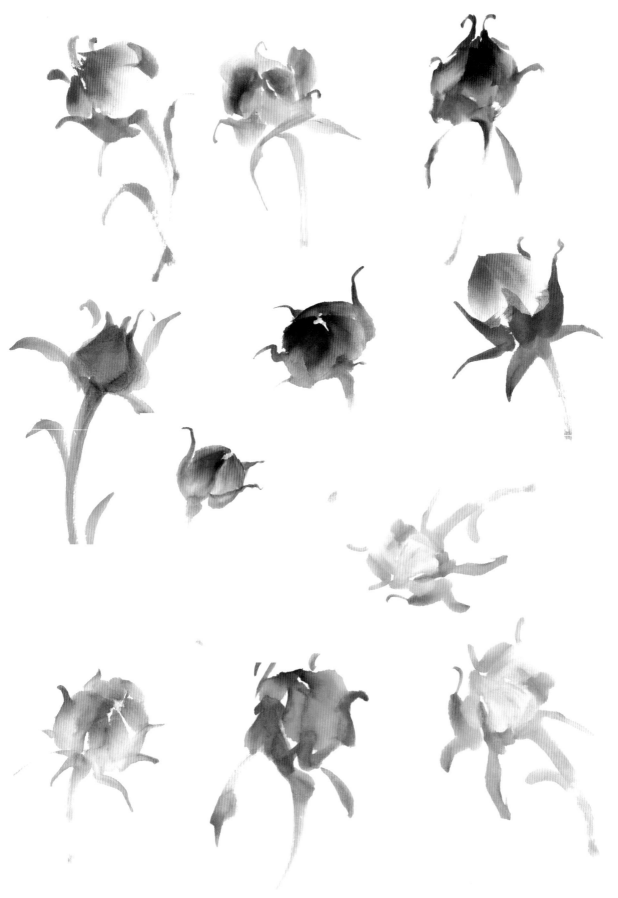

24

欲開

　　欲開花頭與全開花頭的畫法相近，不同之處在於欲開的花頭只是開了一半或者花瓣剛剛打開，畫時一定要從花朵的整體考慮，使花萼和托葉烘托出花頭整體。另外由於牡丹色彩豔麗，容易被畫得俗氣，所以用色時要穩重，色彩要給人天然的感覺。

點畫時注意花心內層花瓣要緊而密，小而短，花瓣多層交錯。

蘸胭脂和少許的鈦白對牡丹花瓣的外面一層進行點畫。

用花青和胭脂的調和色為花心處著色，花蕊用藤黃著色。

蘸胭脂和鈦白的調和色對牡丹的最裡面一層花瓣進行點畫。

外面一層的花瓣已經開放，顏色應比未開放的花瓣顏色深一些。

調和藤黃與花青再調少許胭脂，中側鋒兼用點畫花苞下方的花萼。

側鋒用筆在複萼的兩側添畫一些小萼片以豐富畫面。

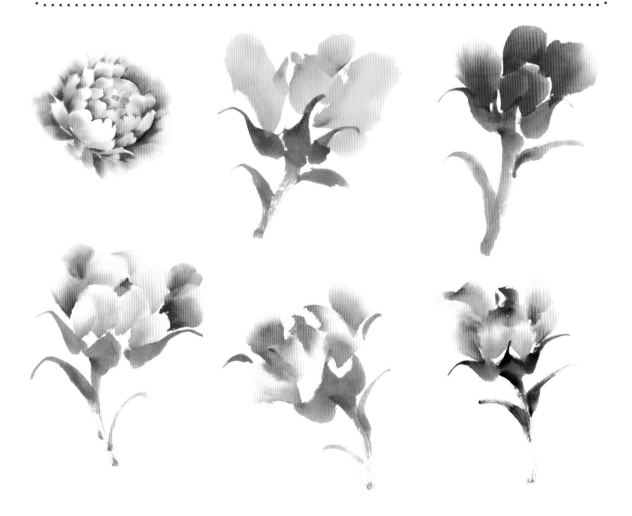

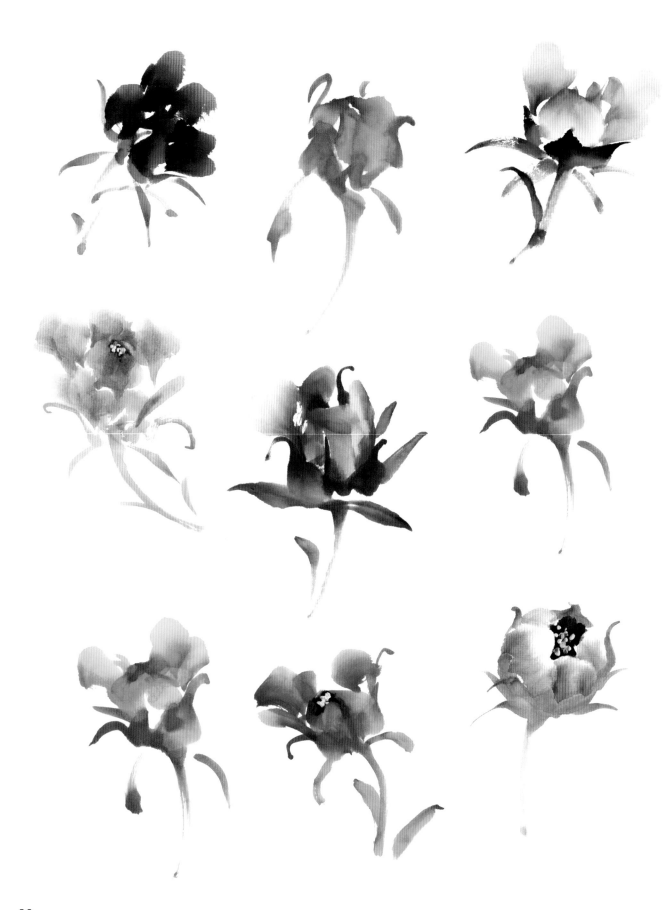

全開

　　全開花頭的花瓣開放幅度較大，可以完整地看到花蕊花絲，點畫花瓣時需注意內外層花瓣之間的分布以及對花蕊的表現。黃牡丹的花蕊，使用曙紅與朱砂調和加以勾點，注意花蕊要有疏密變化，切忌機械刻板地刻畫。

調和胭脂和鈦白，側鋒用筆點畫牡丹的外層花瓣。

盛開的牡丹蕊露於外，比初放花頭顯得靈活生動，色為淡黃。勾點花蕊較為重要，對整個花頭達到對比、提神作用。

繪製外層花時可調入一些鈦白以提亮色調。注意鈦白的使用需謹慎，色調的純度要高一些。

靠外側的花瓣較內層花瓣色調較鮮亮。

用花青和鈦白的調和色點畫花心，藤黃加鈦白的調和色點畫花蕊。

注意複萼要勾畫蜿蜒曲折一些凸顯牡丹的婀娜。

在添畫葉片時要一筆壓一筆，注意花頭與葉片的遮擋關係。

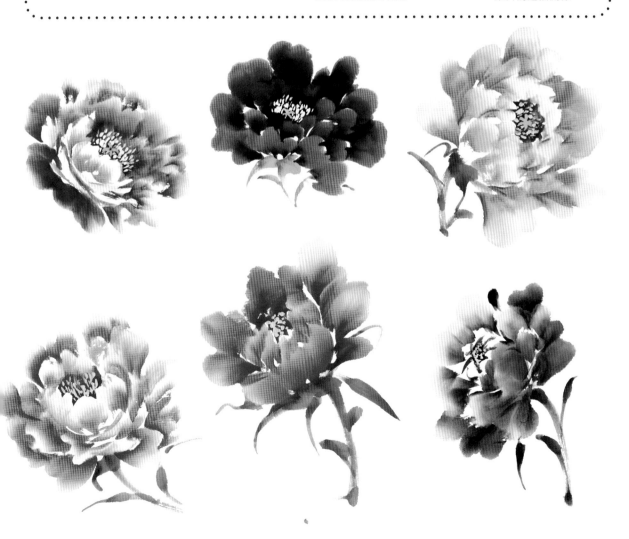

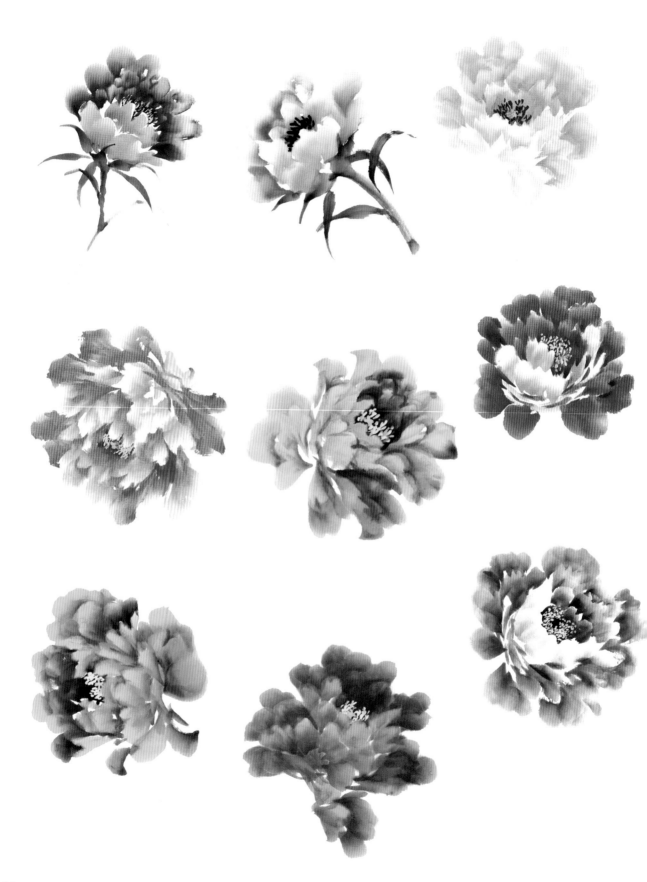

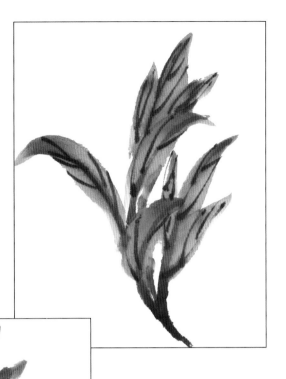

第三章 葉子的畫法

　　牡丹葉子可分為老葉、新葉兩種。老葉顏色較深，呈墨綠色；新葉顏色較淺，一般多為黃綠色。顏色最淺的是遠處的葉子。牡丹葉子可以分組完成。基本上是三筆一組，再以葉脈將單組葉聯繫在一起。

葉子的基本畫法

嫩葉

牡丹的嫩葉顏色較淺，呈黃綠色。畫牡丹嫩葉時要掌握用水和用色的技巧。一般將花青、藤黃和三綠調和，來表現嫩葉。

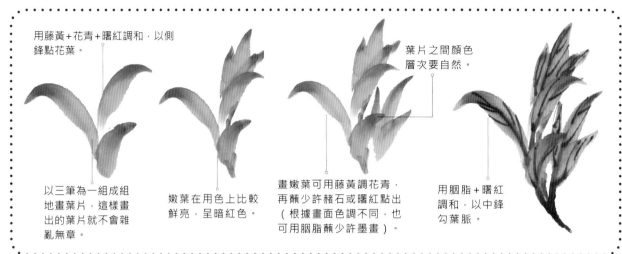

用藤黃+花青+曙紅調和，以側鋒點花葉。

葉片之間顏色層次要自然。

以三筆為一組成組地畫葉片，這樣畫出的葉片就不會雜亂無章。

嫩葉在用色上比較鮮亮，呈暗紅色。

畫嫩葉可用藤黃調花青，再蘸少許赭石或曙紅點出（根據畫面色調不同，也可用胭脂蘸少許墨畫）。

用胭脂+曙紅調和，以中鋒勾葉脈。

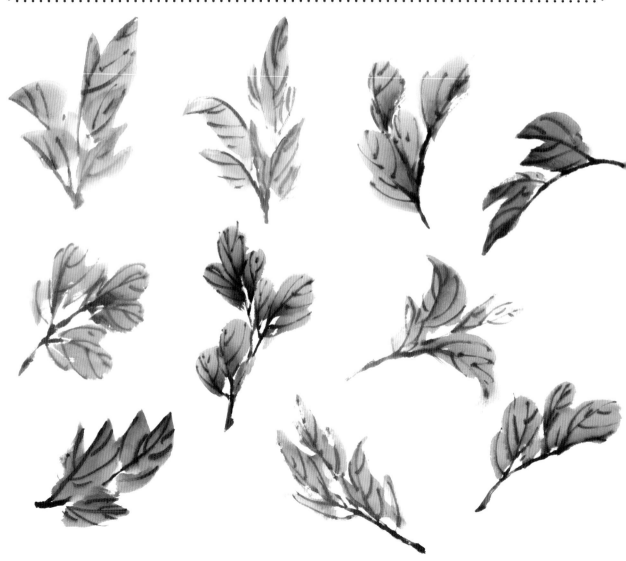

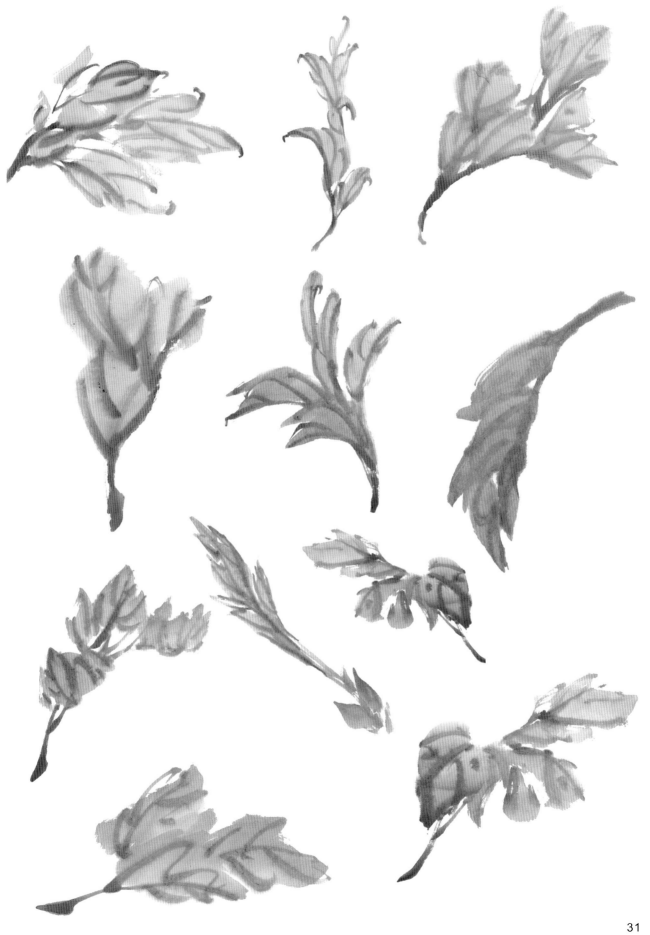

老葉

牡丹老葉呈墨綠色，顏色比較深，其外形富有變化，繪製時用筆要輕鬆灑脫，一氣呵成。葉脈的位置略偏，繪製時切忌不可在葉子的中部起筆。葉脈可用勾線筆來表現，每片葉子畫出兩至三筆即可，不要繪製得過密。

用藤黃＋花青＋三綠＋中墨調和，以三筆一組勾畫老葉。

牡丹單葉可由三筆畫成。用墨或色彩均可以，中間一筆較長，兩側稍短小。用筆略側，行筆宜輕鬆快捷。

花有正側仰背之分，葉子同樣有俯仰正側之別。寫意畫中的牡丹葉子的表現不必像工筆畫那樣詳盡，但需注重整體姿態、氣氛。

葉子的外形要有變化，不要太對稱，行筆應輕鬆灑脫，一氣呵成。

勾畫葉脈要趁葉片顏色半乾時進行，勾葉脈是決定葉子正側反轉的關鍵一環。

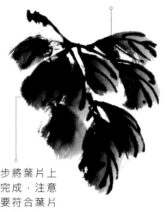

蘸濃墨，逐步將葉片上的葉脈勾畫完成，注意葉脈的勾畫要符合葉片正側反轉的姿態。

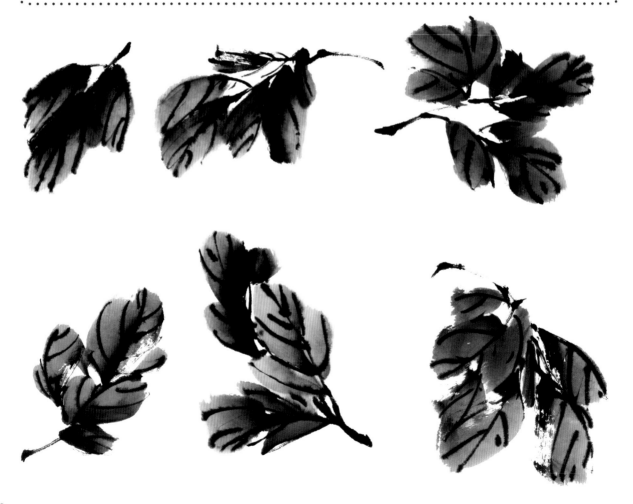

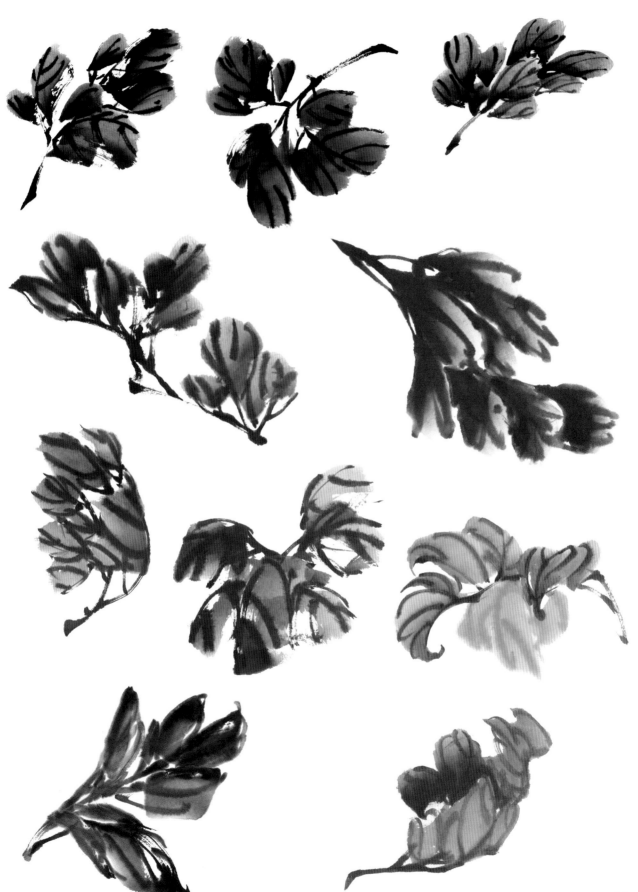

不同角度葉子的畫法

正面

正面葉子主脈、支脈、葉尖、葉基、葉緣等分布明確，一目瞭然。葉片生機、飽滿，線條粗重、纖美、濃重、淡雅。

葉子與葉子之間要留有空隙，使葉子看起來有"透氣"感。

靠近畫面前面的葉子顏色稍淺一些，可以適當多加一些藤黃，後面的葉子顏色深一些，可多加些墨。

畫第三片葉子時要注意花瓣之間的透視關係，由近至遠顏色逐漸變深。

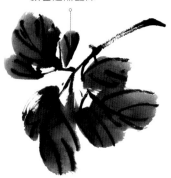

用濃墨+花青+少許藤黃調和，再以中側鋒用筆一筆一畫勾畫葉子。

繼續添加葉子，運筆要留出飛白。

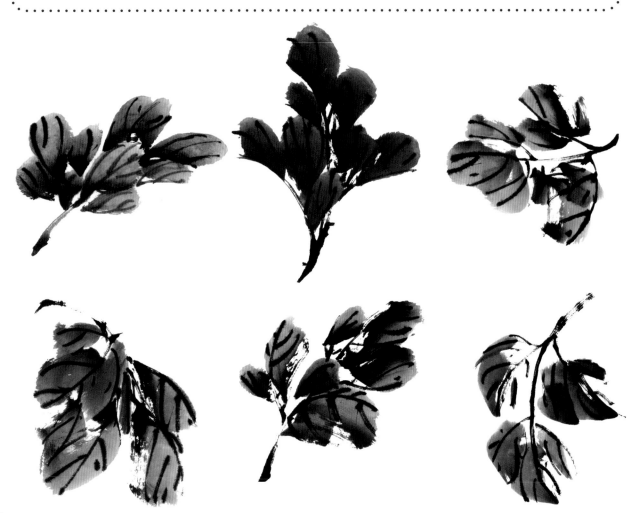

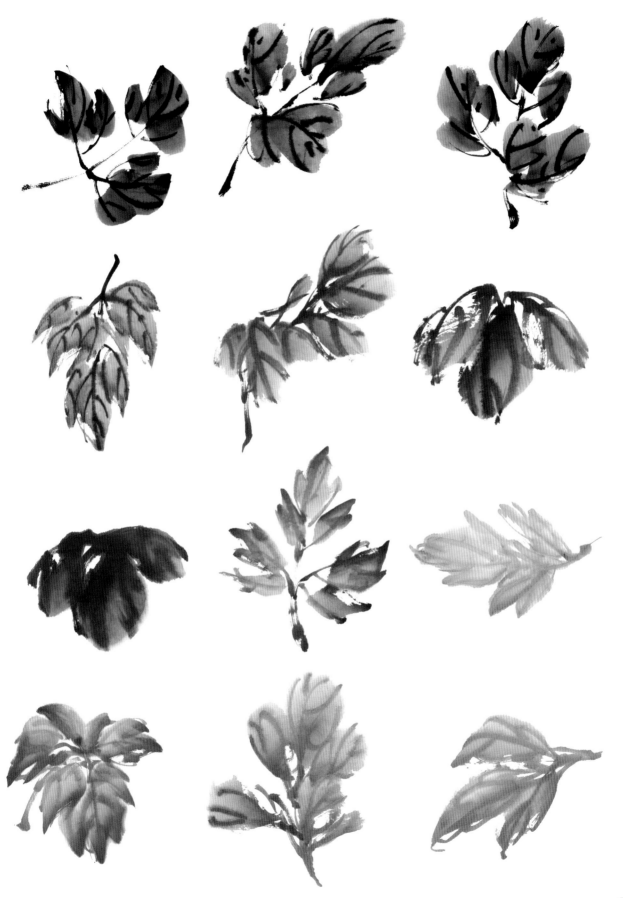

側面

側面葉子受光的影響會出現明暗、深淺的變化。畫時要濃葉遮淡葉、淡葉呼應濃葉、活潑生動、富有變化。葉脈呈同一方向生長。

確定好透視關係和構圖，三筆一組勾畫葉片。

從上至下畫出邊緣圓滑的橢圓形或菱形，一筆壓一筆，呈遮擋、連接之勢。

處理好葉尖，因為葉子的出神處在葉尖的趨向轉折上，葉尖宜露，用筆要靈活。

葉脈不要勾畫得平行、機械，這樣會使葉子顯得沒有生機感。

側面的葉子，其葉脈的方向應該是朝同一個方向的。

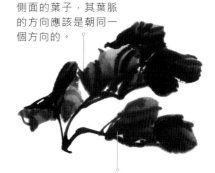

注意畫葉子時要有動感，"花枝欲動，其勢在也"的感覺不可忽視。

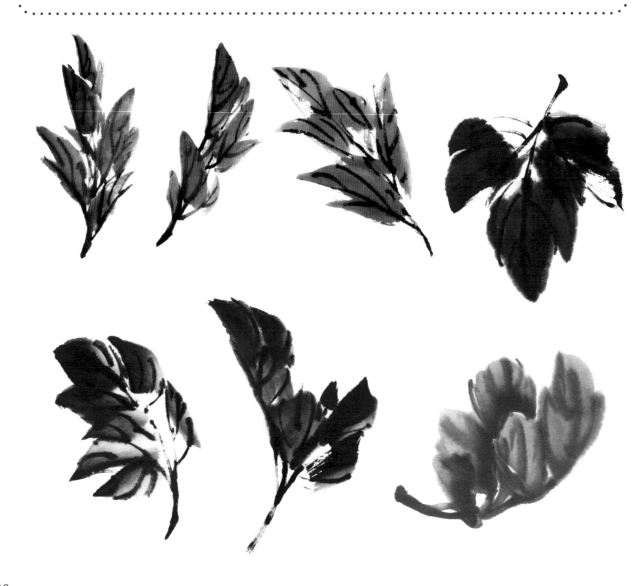

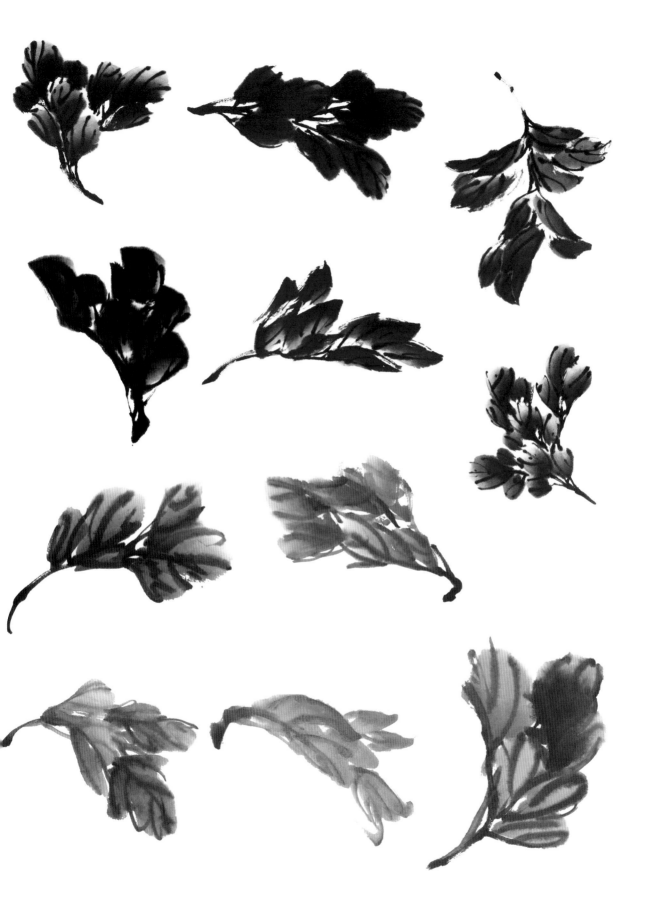

葉的組合畫法
老嫩組合

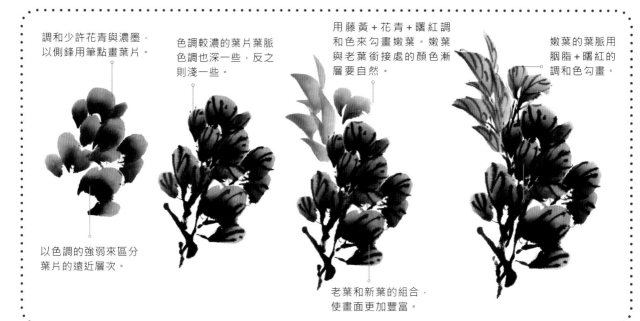

調和少許花青與濃墨，
以側鋒用筆點畫葉片。

色調較濃的葉片葉脈
色調也深一些，反之
則淺一些。

用藤黃＋花青＋曙紅調
和色來勾畫嫩葉。嫩葉
與老葉銜接處的顏色漸
層要自然。

嫩葉的葉脈用
胭脂＋曙紅的
調和色勾畫。

以色調的強弱來區分
葉片的遠近層次。

老葉和新葉的組合，
使畫面更加豐富。

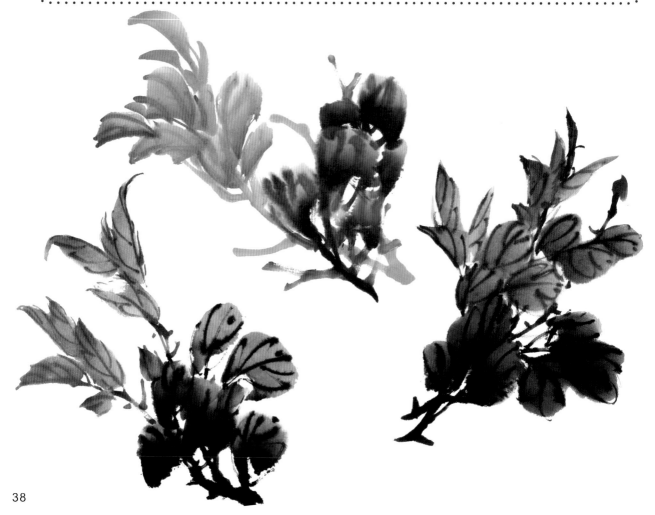

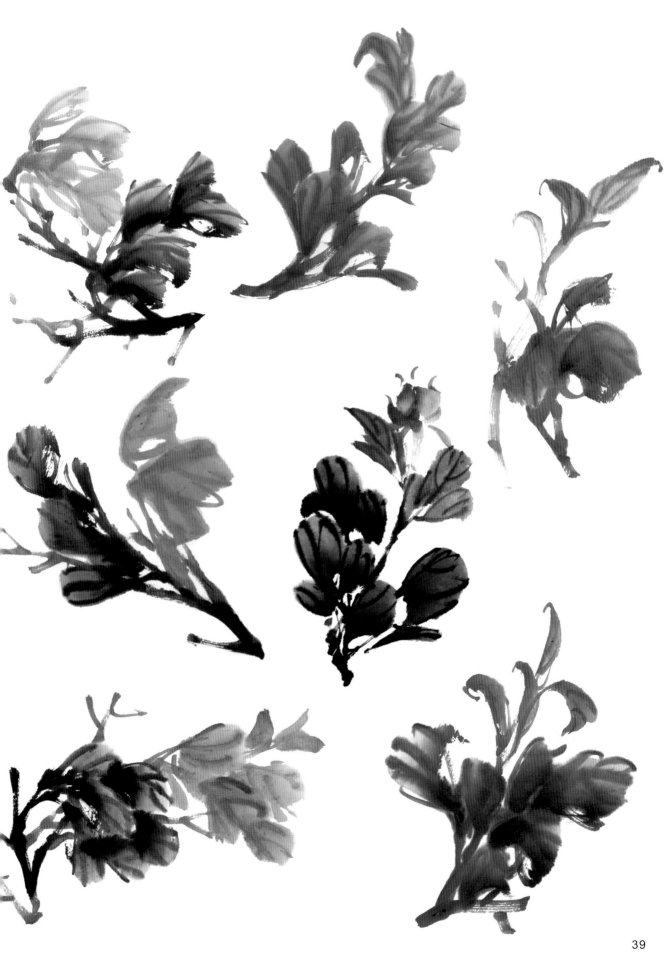

兩葉組合

以中側鋒用筆從左至右地一筆壓一筆畫出左側主葉及側葉。

順勢畫出右側主葉及側葉，葉子之間的顏色銜接要自然，既要協調，又要有所區分。

依據葉子布局添加葉脈，起筆和落筆要有停按之勢，墨線線條要彎曲流暢。

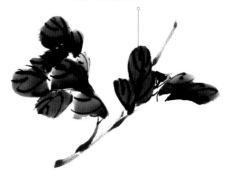

起筆時力度要輕些，顏色要稍淡些，逐漸變深。

與左側葉子形成對稱，同時注意透視關係的表現。

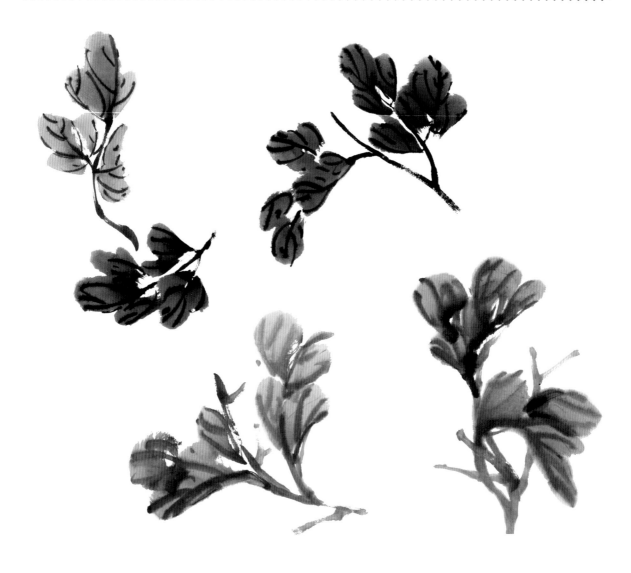

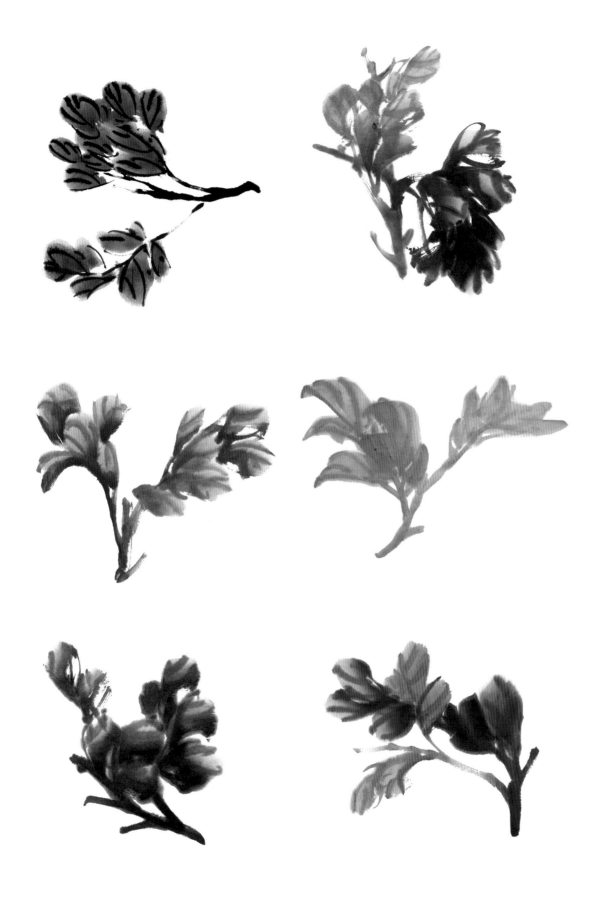

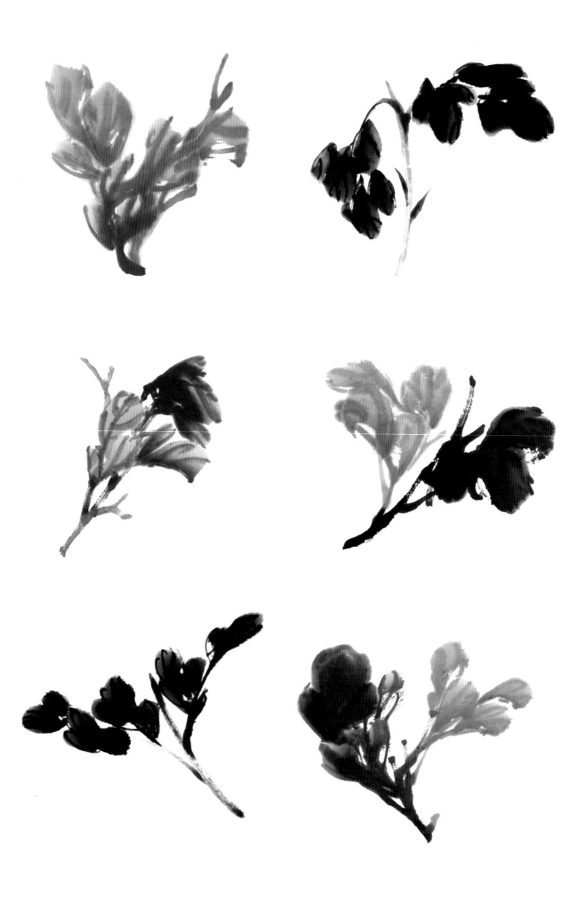

三葉組合

筆尖向上，從右至左撚筆畫出一組葉片。

葉子的外形要有變化，不要太對稱，行筆應輕鬆灑脫，一氣呵成。

葉子與葉子之間要留有空隙，使葉子看起來有"透氣"感。

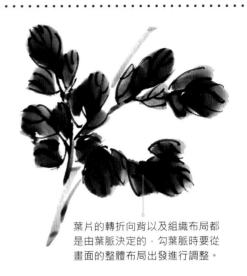

葉片的轉折向背以及組織布局都是由葉脈決定的，勾葉脈時要從畫面的整體布局出發進行調整。

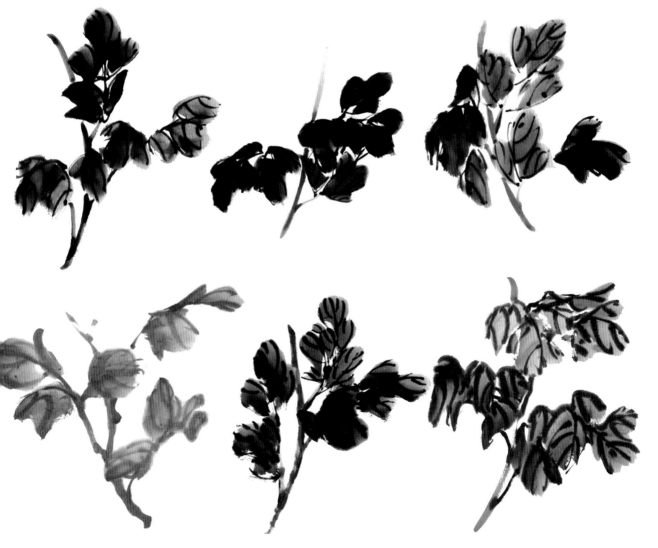

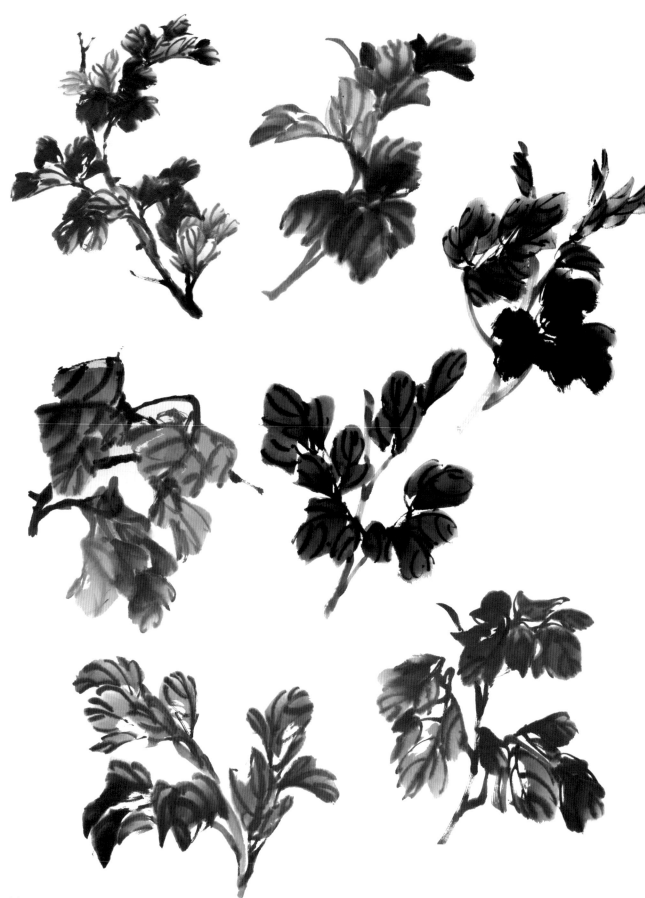

44

多葉組合

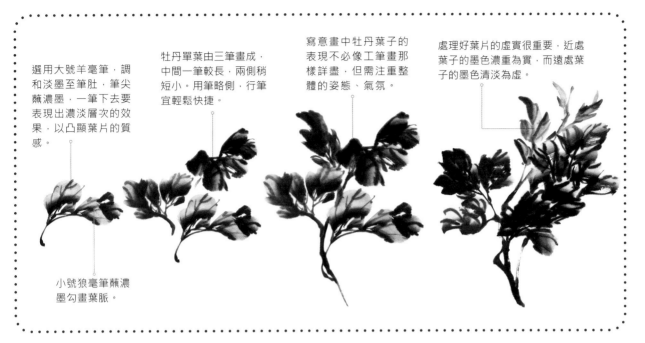

選用大號羊毫筆，調和淡墨至筆肚，筆尖蘸濃墨，一筆下去要表現出濃淡層次的效果，以凸顯葉片的質感。

小號狼毫筆蘸濃墨勾畫葉脈。

牡丹單葉由三筆畫成，中間一筆較長，兩側稍短小。用筆略側，行筆宜輕鬆快捷。

寫意畫中牡丹葉子的表現不必像工筆畫那樣詳盡，但需注重整體的姿態、氣氛。

處理好葉片的虛實很重要，近處葉子的墨色濃重為實，而遠處葉子的墨色清淡為虛。

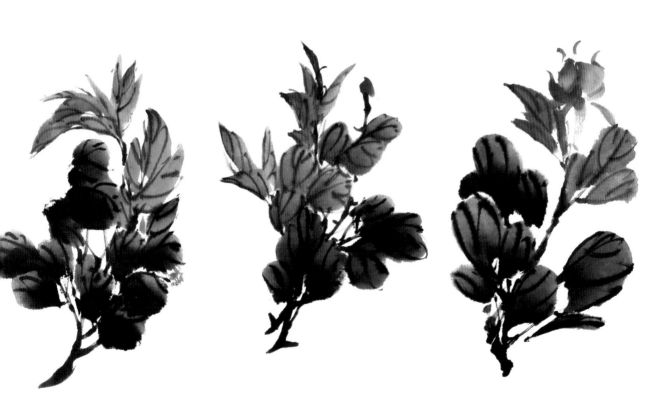

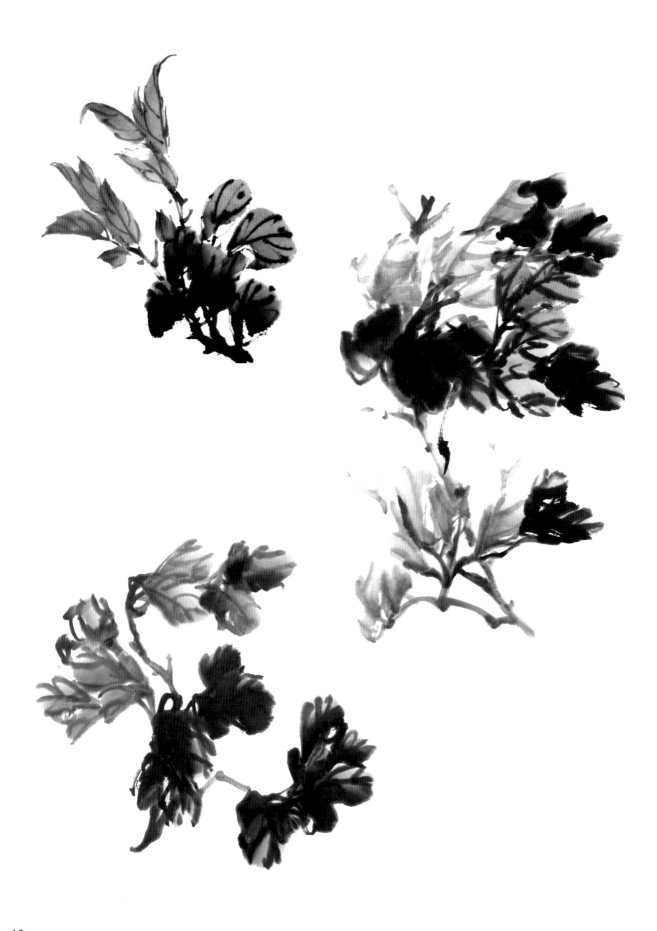

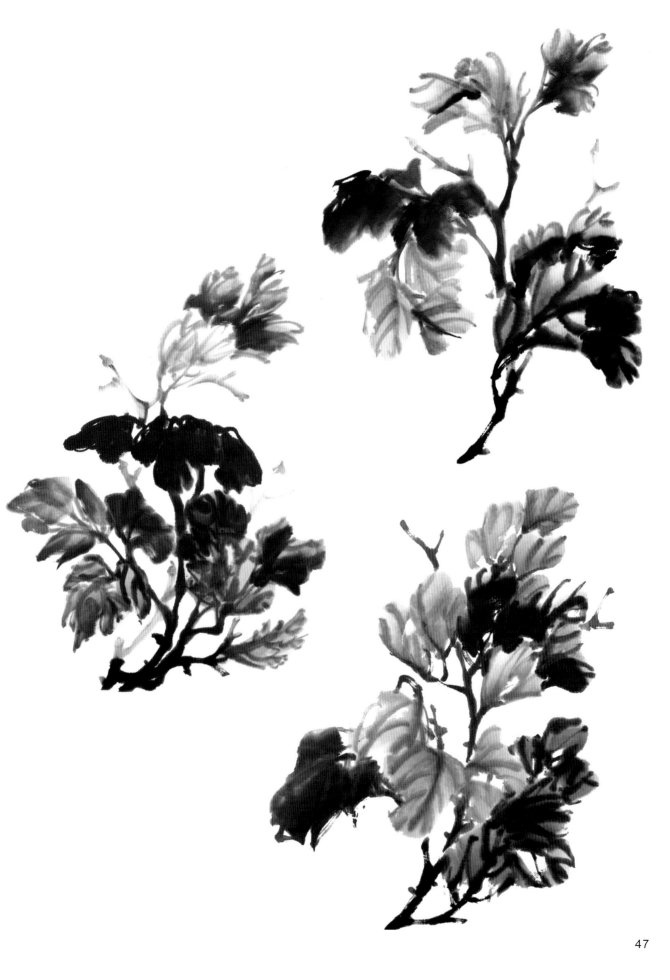

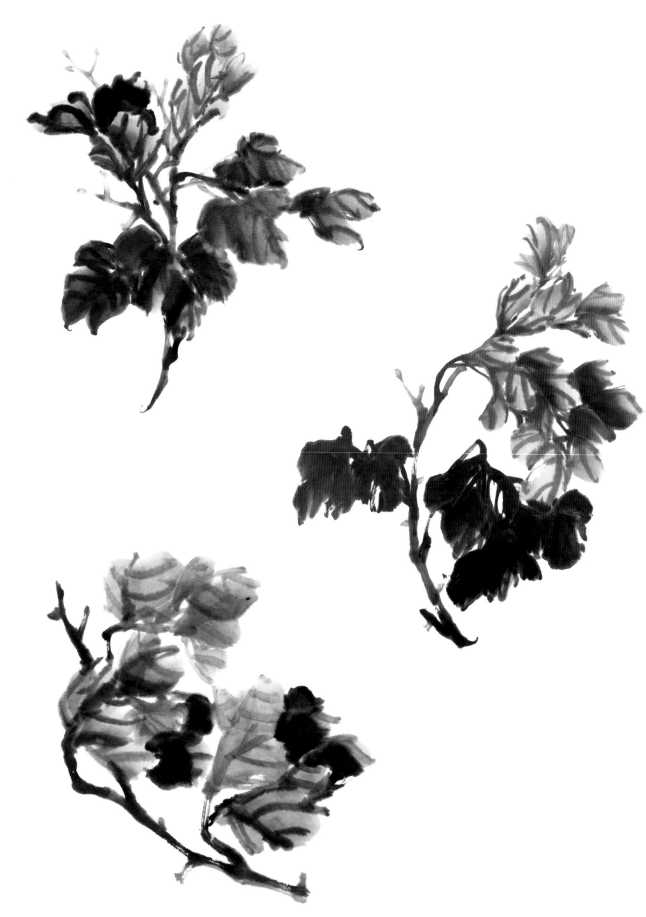

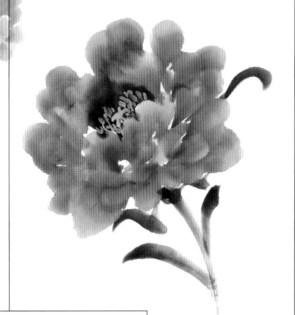

第四章

花枝幹及組合的畫法

花枝幹往往決定了整幅畫的布局結
構，大幹多曲，小幹多直，枝節明顯。
畫枝幹時要注意枝枝相連，互相呼應、
縱橫交錯，有整體感。要仔細觀察枝幹
的形態結構，遵循其生長規律。

花枝的畫法

　　一般情況下，花枝在畫面上與花頭和葉片相比，所占比重較少，但是在描繪時千萬不可低估它的重要性，更不能隨意點畫，要瞭解它的結構規律和生長特徵，畫時才能表現出主幹和嫩葉的不同質感。畫枝幹用宿墨畫，要畫出前後層次，注意穿插，筆要蒼勁有力，要畫出木質感來。

濃墨＋赭石，側中鋒勾畫主枝和細枝。

以枯筆勾畫旁枝，豐富老幹的形態特徵，運筆留飛白，以凸顯枝幹的質感。

調和曙紅與赭石，以中鋒用筆在老幹新枝上點畫新芽，凸顯出老幹生新芽的生機之感。

畫老幹宜用枯筆，用筆要偏鋒中鋒結合，要實中有虛，運筆宜稍慢而有轉動，也可用逆鋒皴出。

勾畫分枝時，用筆要流暢，以凸顯新枝圓潤的質感。線條行筆要精細得宜，不易頓挫和抖折。

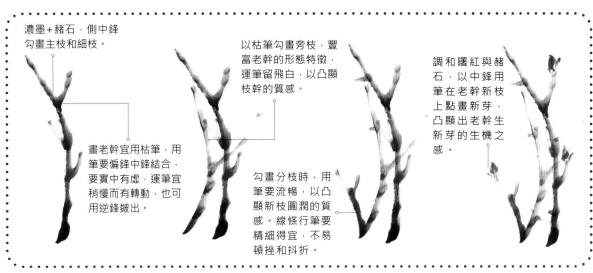

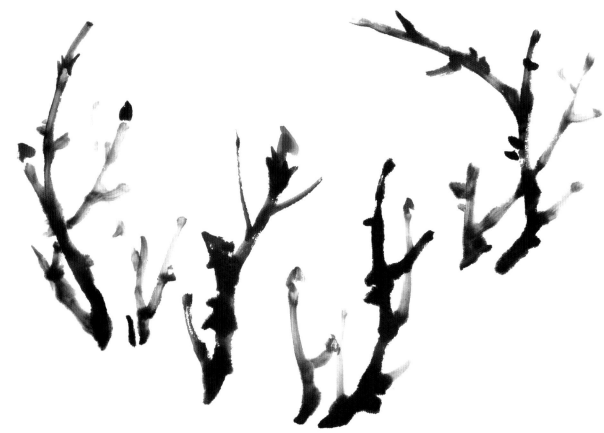

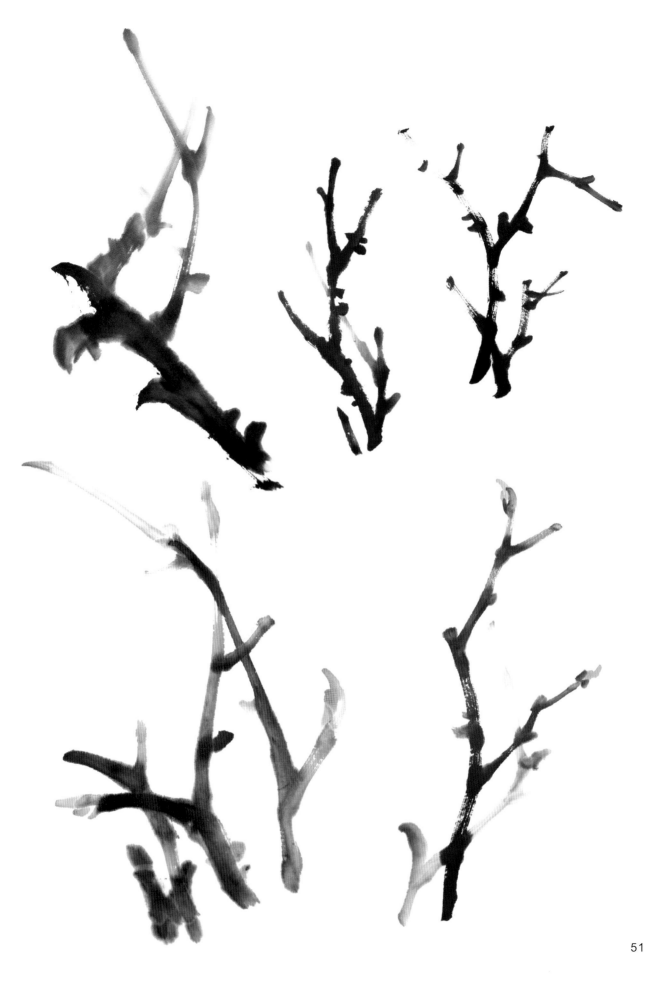

花莖的畫法

花莖顏色為嫩綠、嫩紅。花莖有長短、粗細、壯弱之別，因品種而異。畫花莖要用中鋒，以流暢的線條畫出圓潤的質感和挺拔秀麗的姿態。用色先調嫩綠，再蘸適量胭脂一筆畫出，要粗細得宜。不宜頓挫或抖折。

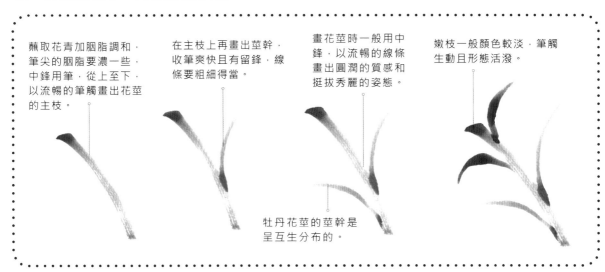

蘸取花青加胭脂調和，筆尖的胭脂要濃一些，中鋒用筆，從上至下，以流暢的筆觸畫出花莖的主枝。

在主枝上再畫出莖幹，收筆爽快且有留鋒，線條要粗細得當。

畫花莖時一般用中鋒，以流暢的線條畫出圓潤的質感和挺拔秀麗的姿態。

嫩枝一般顏色較淡，筆觸生動且形態活潑。

牡丹花莖的莖幹是呈互生分布的。

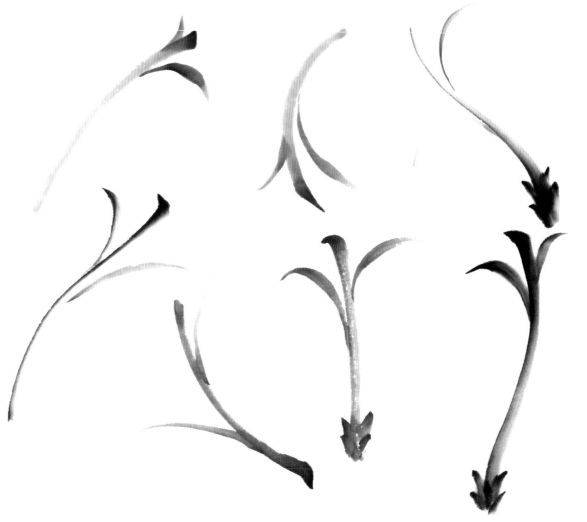

枝幹組合的畫法

　　牡丹為灌木，枝幹常作分叉狀。百年老幹仍粗不過腕，高不過人。其中枝幹顏色多為赭褐色，枝幹下部少皮層，而近光滑。因此畫老幹宜用枯筆，用筆要偏鋒中鋒結合，要實中有虛，線條不要太光，運筆宜稍慢而有轉動，也可用逆鋒挫出。可用赭墨也可用純墨畫。嫩芽可用黃綠蘸上曙紅或胭脂點在枝幹頂端。

橫出

　　橫枝是枝幹從裡面的兩側出枝，以橫倚的姿勢生長，在繪製時可用撳筆和中鋒用筆繪製，枝幹的層次分明，有變化，枝幹前後穿插合理，有聚散、疏密的不同。

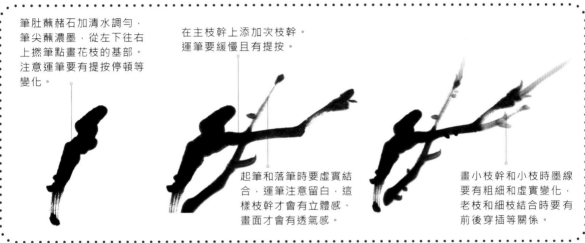

筆肚蘸赭石加清水調勻，筆尖蘸濃墨，從左下往右上撳筆點畫花枝的基部。注意運筆要有提按停頓等變化。

在主枝幹上添加次枝幹。運筆要緩慢且有提按。

起筆和落筆時要虛實結合，運筆注意留白，這樣枝幹才會有立體感、畫面才會有透氣感。

畫小枝幹和小枝時墨線要有粗細和虛實變化，老枝和細枝結合時要有前後穿插等關係。

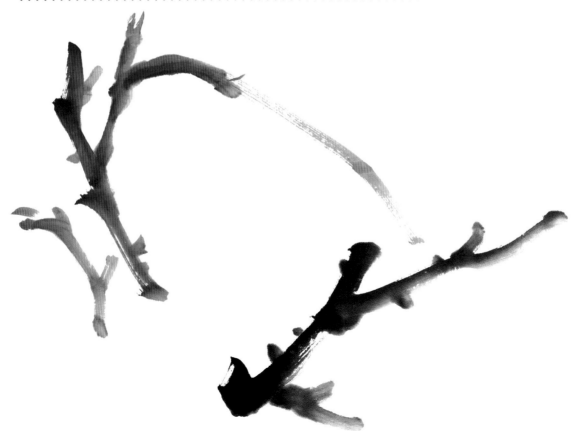

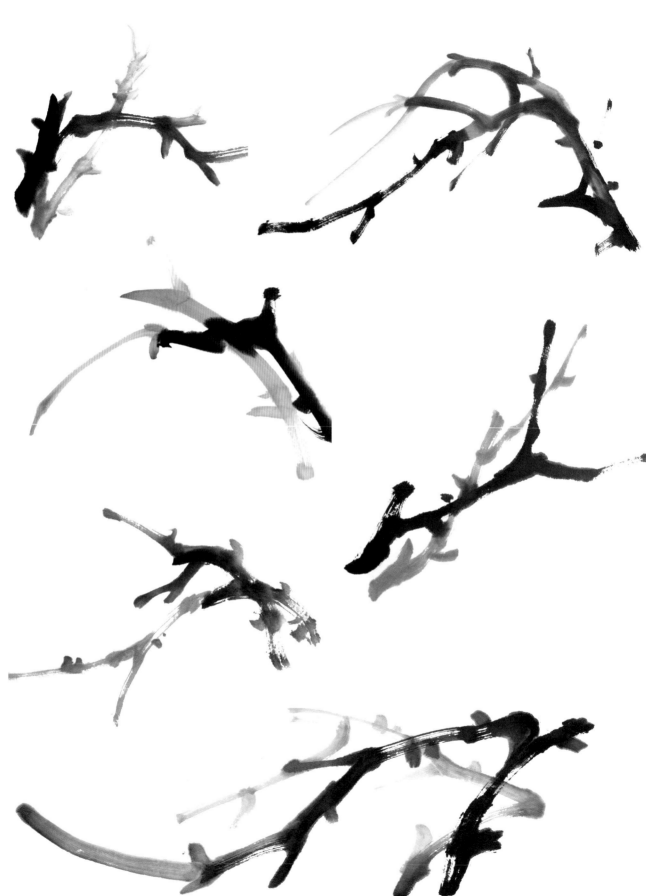

向上

上仰枝從畫面的下方生出，枝幹呈上揚的形態，主幹與橫枝交錯，有穿插聚散，有明暗虛實。繪製時要掌握好枝幹之間的遮擋關係，做到枝幹的生長要符合生長結構和疏密有致的藝術效果。

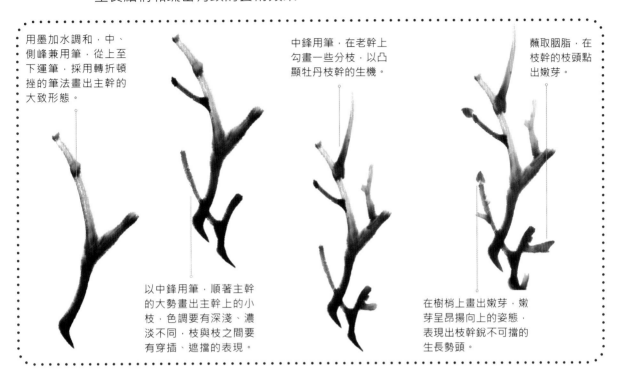

用墨加水調和，中、側峰兼用筆，從上至下運筆，採用轉折頓挫的筆法畫出主幹的大致形態。

中鋒用筆，在老幹上勾畫一些分枝，以凸顯牡丹枝幹的生機。

蘸取胭脂，在枝幹的枝頭點出嫩芽。

以中鋒用筆，順著主幹的大勢畫出主幹上的小枝，色調要有深淺、濃淡不同，枝與枝之間要有穿插、遮擋的表現。

在樹梢上畫出嫩芽，嫩芽呈昂揚向上的姿態，表現出枝幹銳不可擋的生長勢頭。

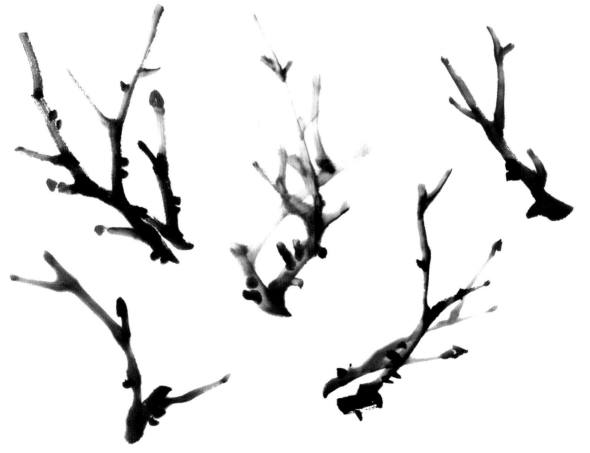

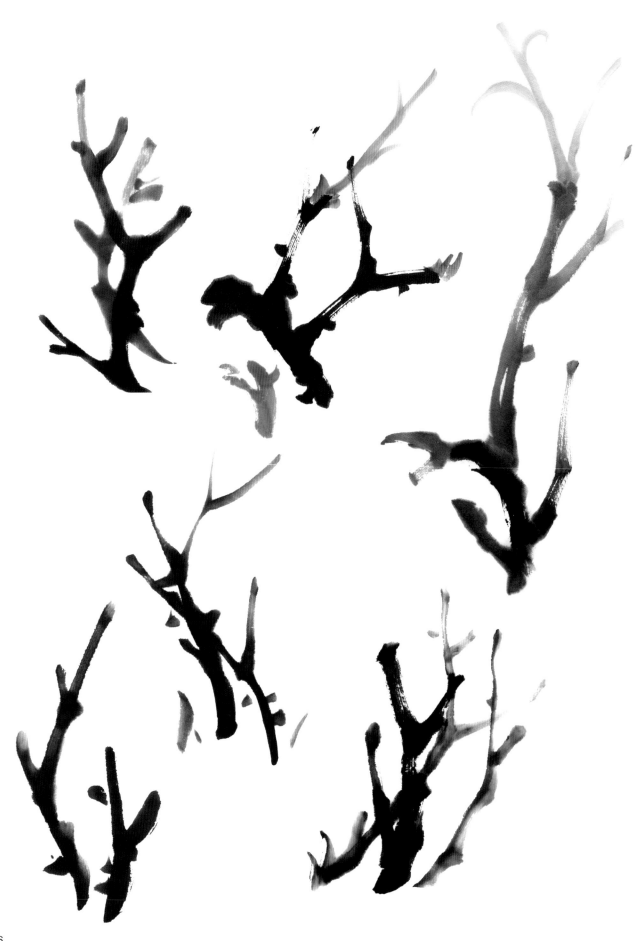

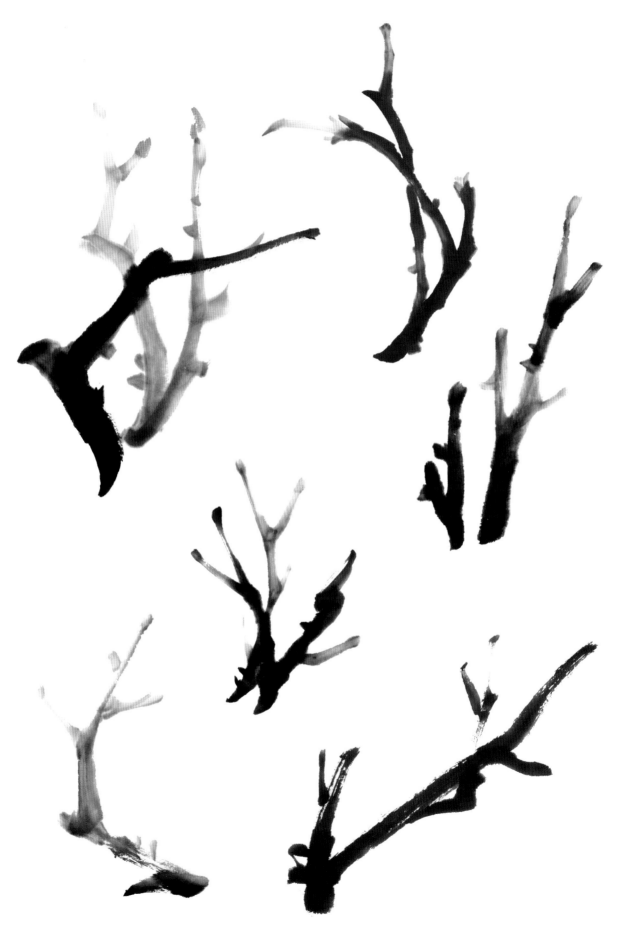

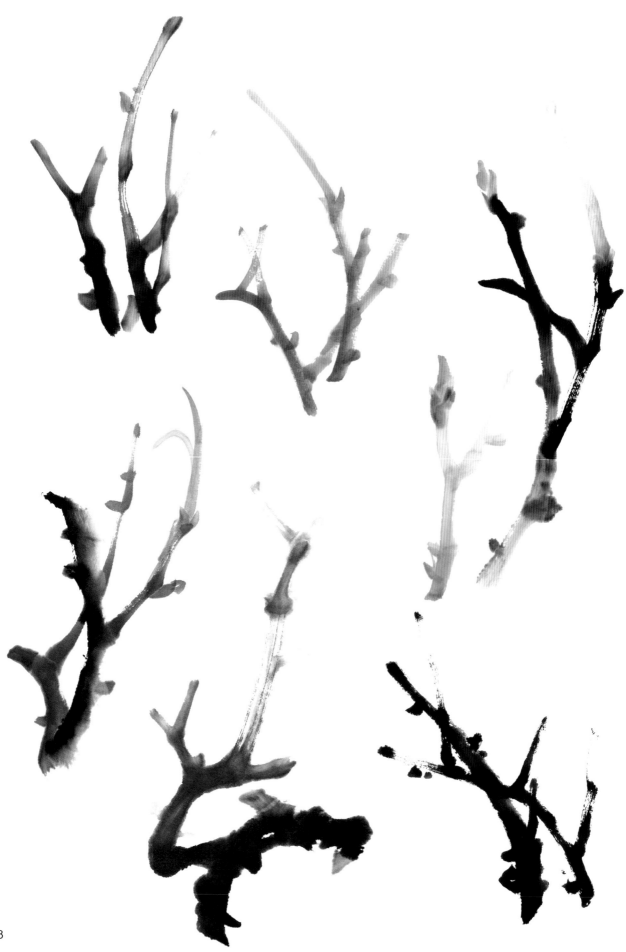

58

花枝葉的組合

　　牡丹的葉子發自花莖四周，為互生。一個生長完全的牡丹葉常為大葉柄上分生三個小葉柄，每個小葉柄又分生三張小葉片，被稱"三杈九頂"。葉子有俯視、正側的不同，在繪製枝葉組合時，葉與葉、葉與枝幹之間要互相遮掩。

單花上升式

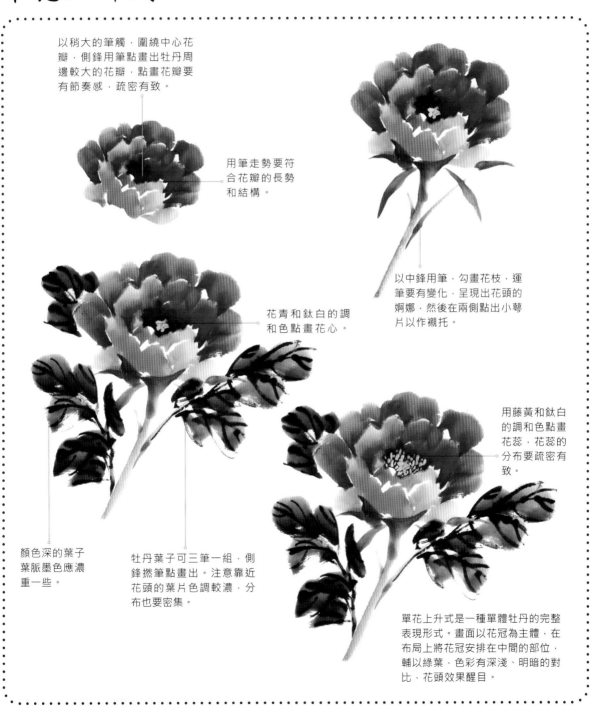

以稍大的筆觸，圍繞中心花瓣，側鋒用筆點畫出牡丹周邊較大的花瓣，點畫花瓣要有節奏感，疏密有致。

用筆走勢要符合花瓣的長勢和結構。

以中鋒用筆，勾畫花枝，運筆要有變化，呈現出花頭的婀娜，然後在兩側點出小萼片以作襯托。

花青和鈦白的調和色點畫花心。

用藤黃和鈦白的調和色點畫花蕊，花蕊的分布要疏密有致。

顏色深的葉子葉脈墨色應濃重一些。

牡丹葉子可三筆一組，側鋒撅筆點畫出。注意靠近花頭的葉片色調較濃，分布也要密集。

單花上升式是一種單體牡丹的完整表現形式。畫面以花冠為主體，在布局上將花冠安排在中間的部位，輔以綠葉，色彩有深淺、明暗的對比，花頭效果醒目。

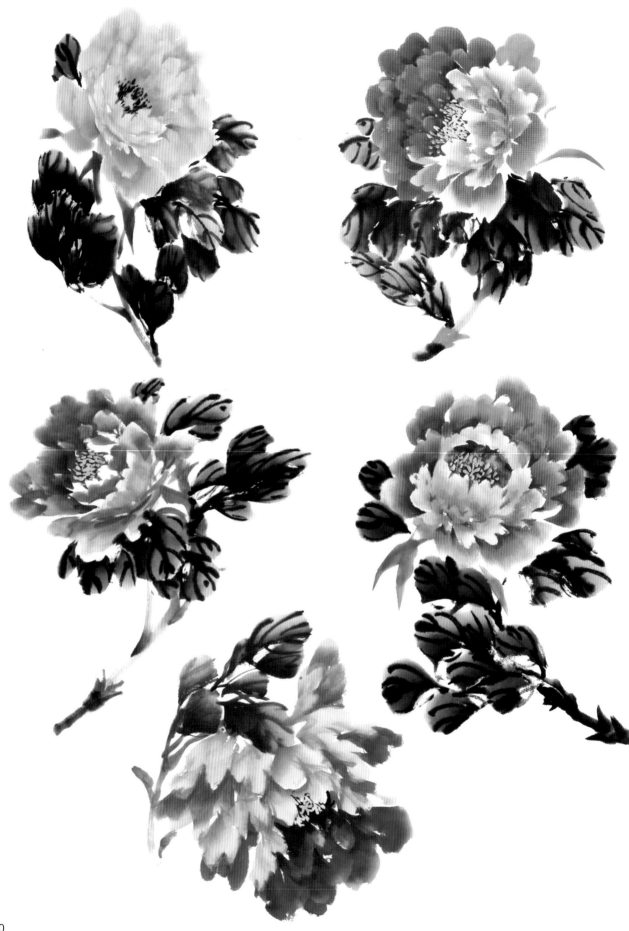

60

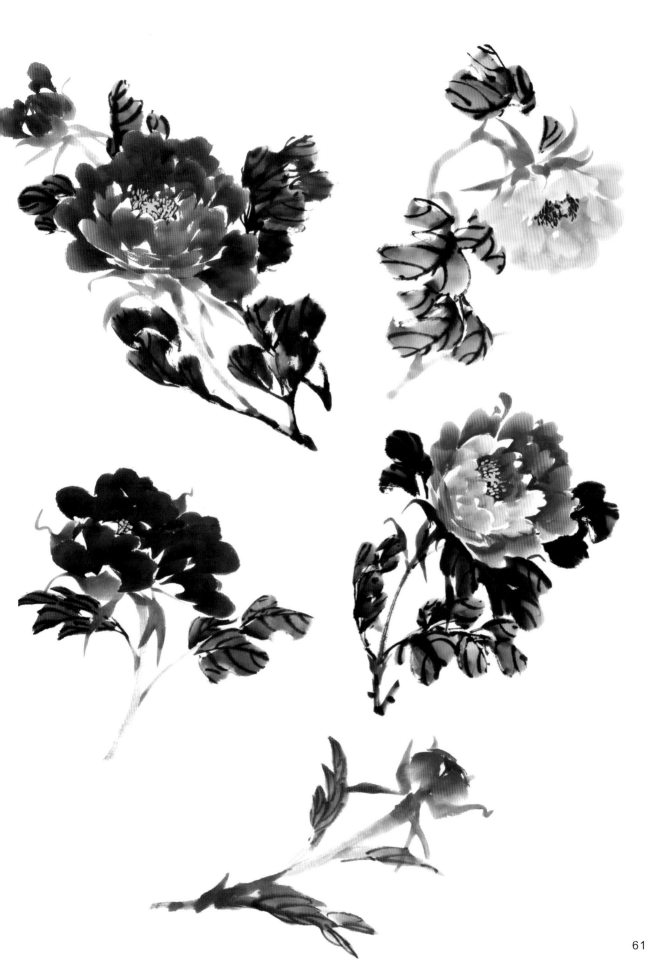

兩花側生式

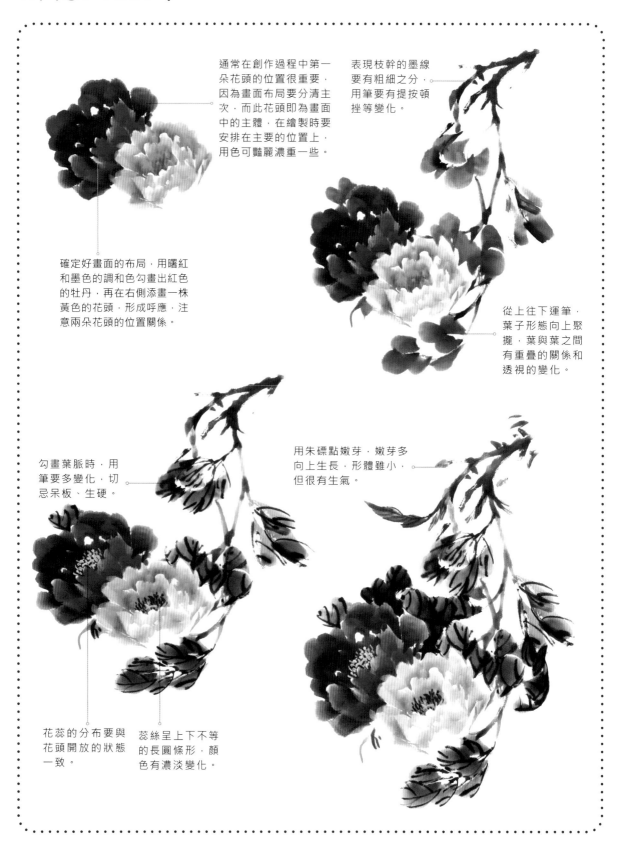

通常在創作過程中第一朵花頭的位置很重要，因為畫面布局要分清主次，而此花頭即為畫面中的主體，在繪製時要安排在主要的位置上，用色可豔麗濃重一些。

表現枝幹的墨線要有粗細之分，用筆要有提按頓挫等變化。

確定好畫面的布局，用曙紅和墨色的調和色勾畫出紅色的牡丹，再在右側添畫一株黃色的花頭，形成呼應，注意兩朵花頭的位置關係。

從上往下運筆，葉子形態向上聚攏，葉與葉之間有重疊的關係和透視的變化。

勾畫葉脈時，用筆要多變化，切忌呆板、生硬。

用朱磦點嫩芽，嫩芽多向上生長，形體雖小，但很有生氣。

花蕊的分布要與花頭開放的狀態一致。

蕊絲呈上下不等的長圓條形，顏色有濃淡變化。

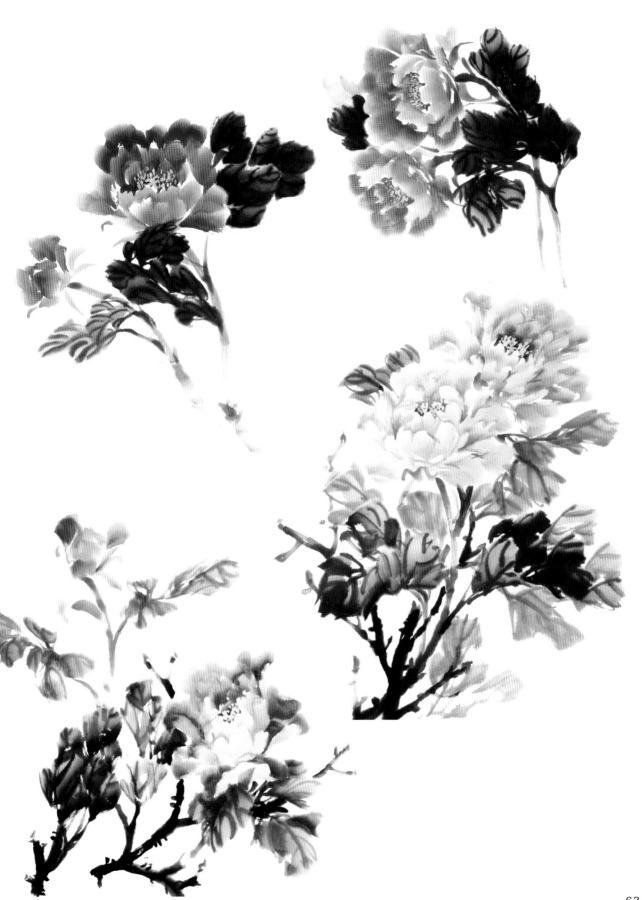

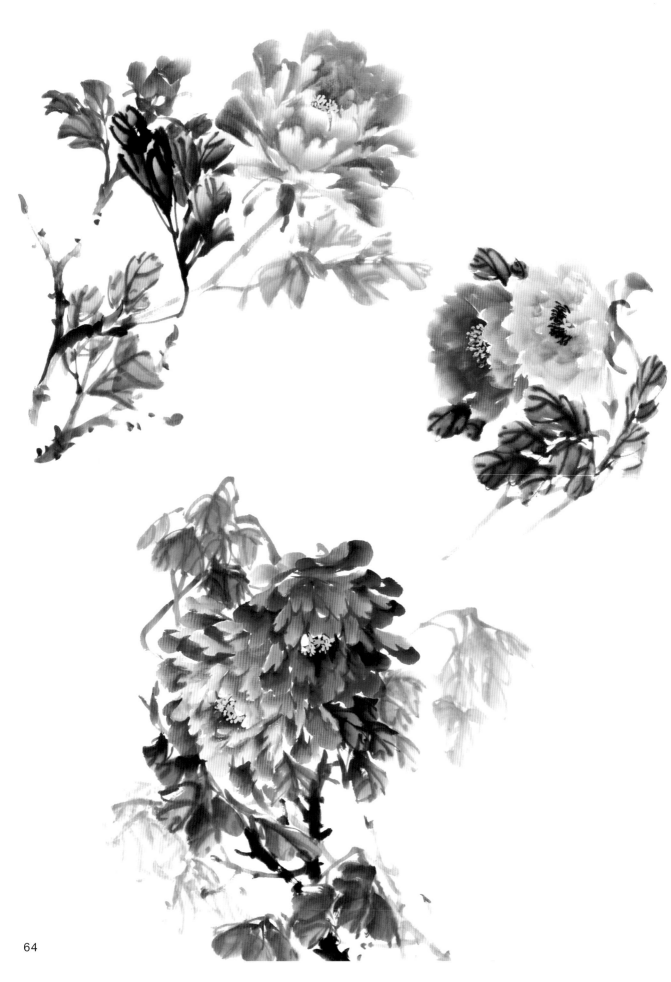

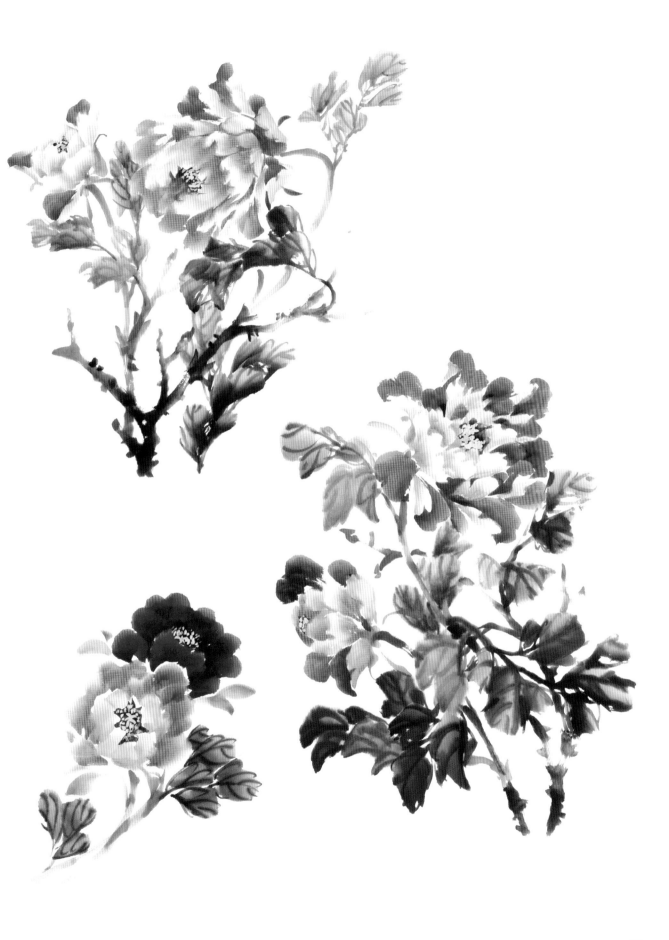

三花共舞式

在畫面中按照有聚有散的布局添畫花頭，注意留出花頭之間足夠的空白，以添畫枝幹、花葉。

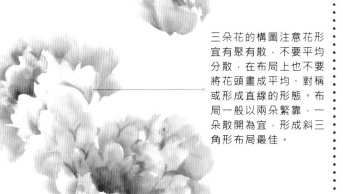

三朵花的構圖注意花形宜有聚有散，不要平均分散，在布局上也不要將花頭畫成平均、對稱或形成直線的形態。布局一般以兩朵緊靠，一朵散開為宜，形成斜三角形布局最佳。

葉子以三兩片為組圍繞在花頭的一側。

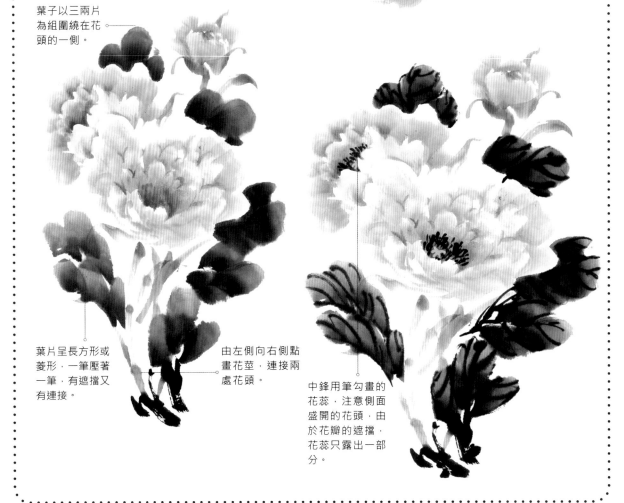

葉片呈長方形或菱形，一筆壓著一筆，有遮擋又有連接。

由左側向右側點畫花莖，連接兩處花頭。

中鋒用筆勾畫的花蕊，注意側面盛開的花頭，由於花瓣的遮擋，花蕊只露出一部分。

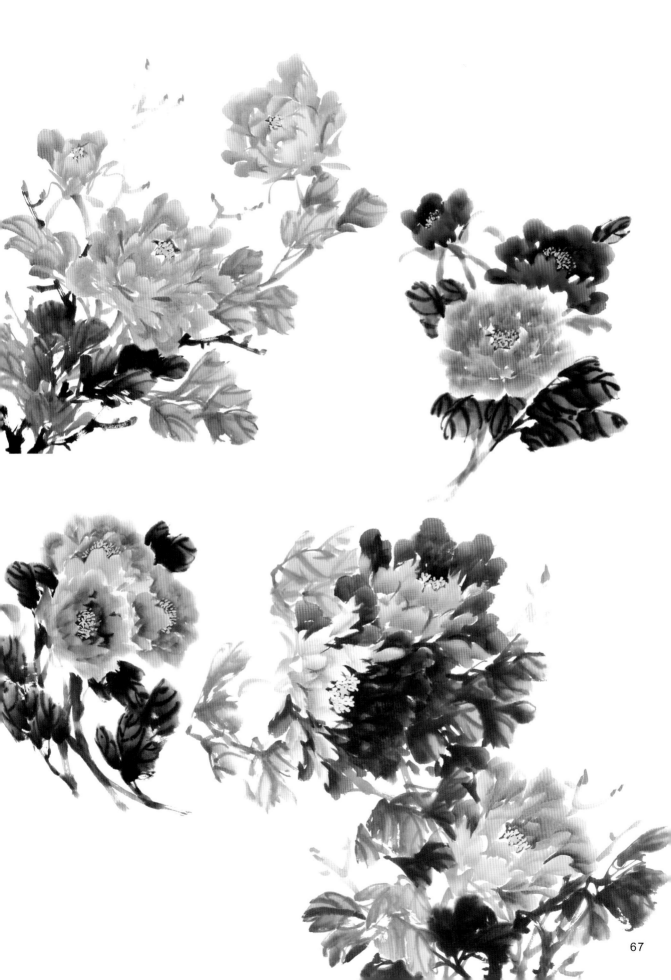

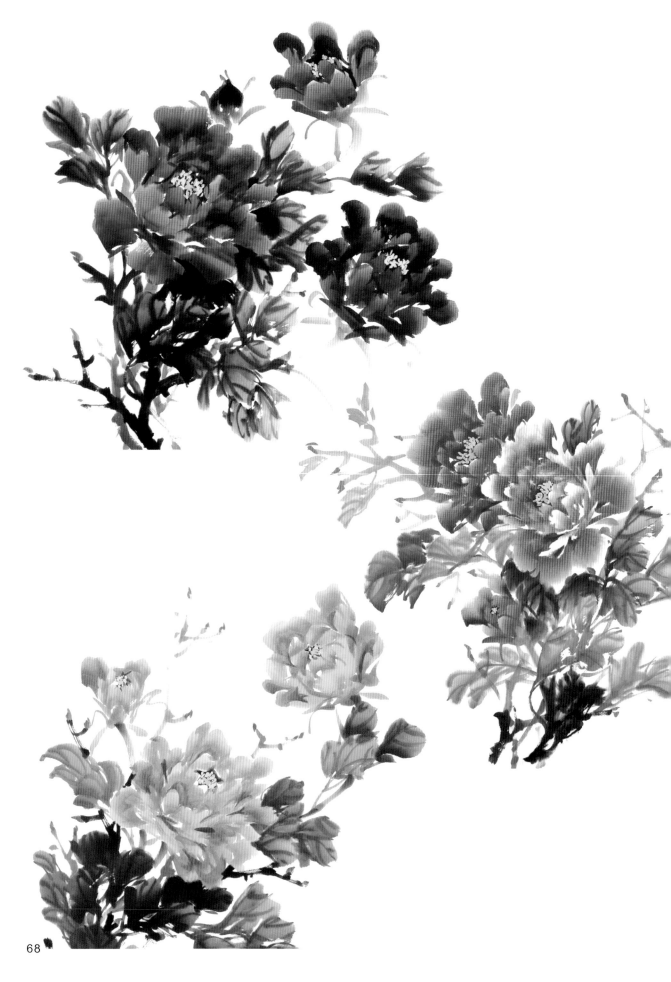

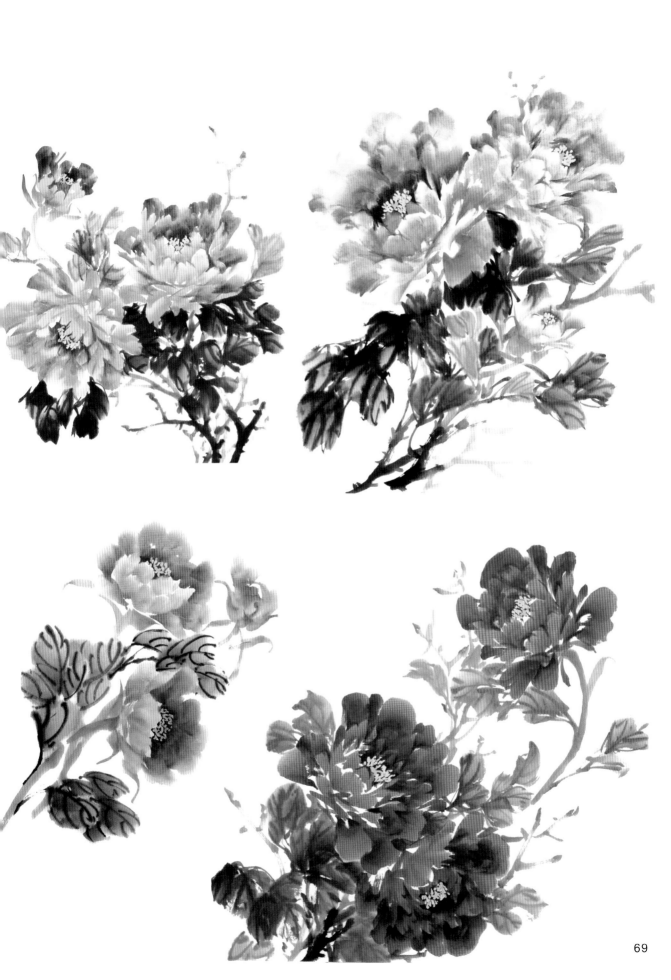

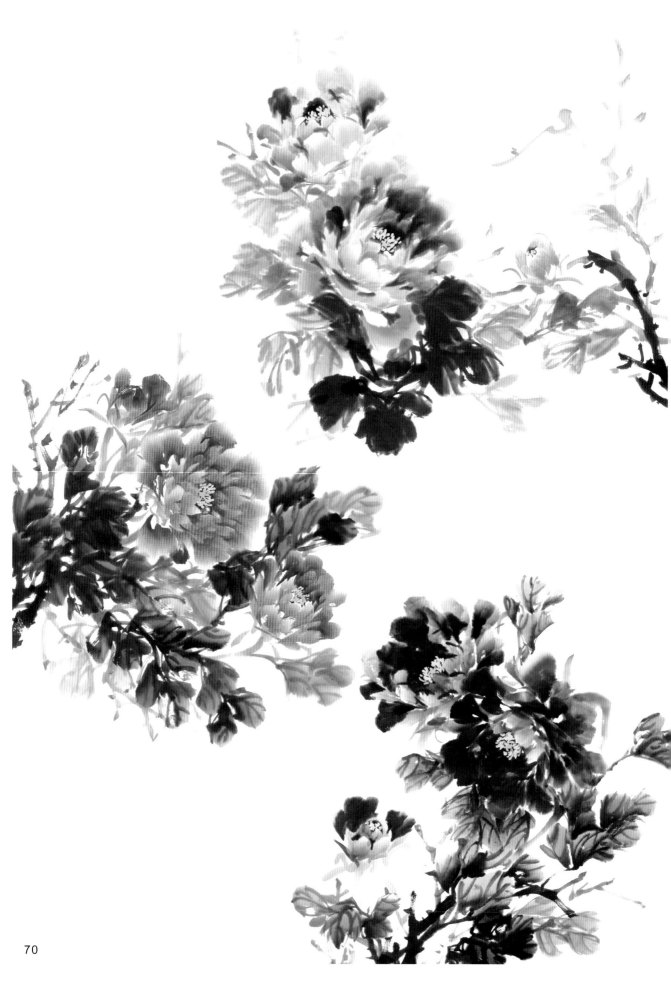

多花橫生式

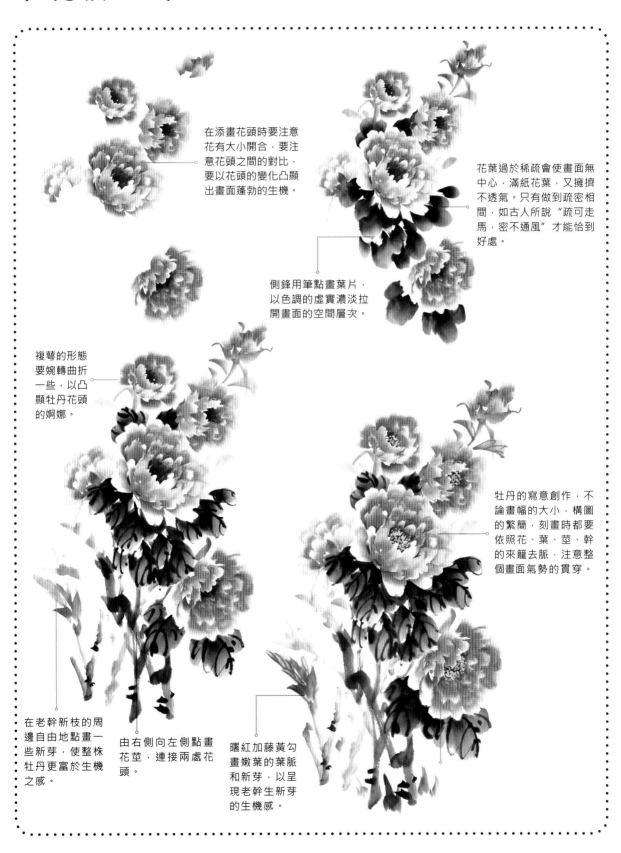

在添畫花頭時要注意花有大小開合，要注意花頭之間的對比，要以花頭的變化凸顯出畫面蓬勃的生機。

花葉過於稀疏會使畫面無中心，滿紙花葉，又擁擠不透氣。只有做到疏密相間，如古人所說"疏可走馬，密不通風"才能恰到好處。

側鋒用筆點畫葉片，以色調的虛實濃淡拉開畫面的空間層次。

複萼的形態要婉轉曲折一些，以凸顯牡丹花頭的婀娜。

牡丹的寫意創作，不論畫幅的大小，構圖的繁簡，刻畫時都要依照花、葉、莖、幹的來籠去脈，注意整個畫面氣勢的貫穿。

在老幹新枝的周邊自由地點畫一些新芽，使整株牡丹更富於生機之感。

由右側向左側點畫花莖，連接兩處花頭。

曙紅加藤黃勾畫嫩葉的葉脈和新芽，以呈現老幹生新芽的生機感。

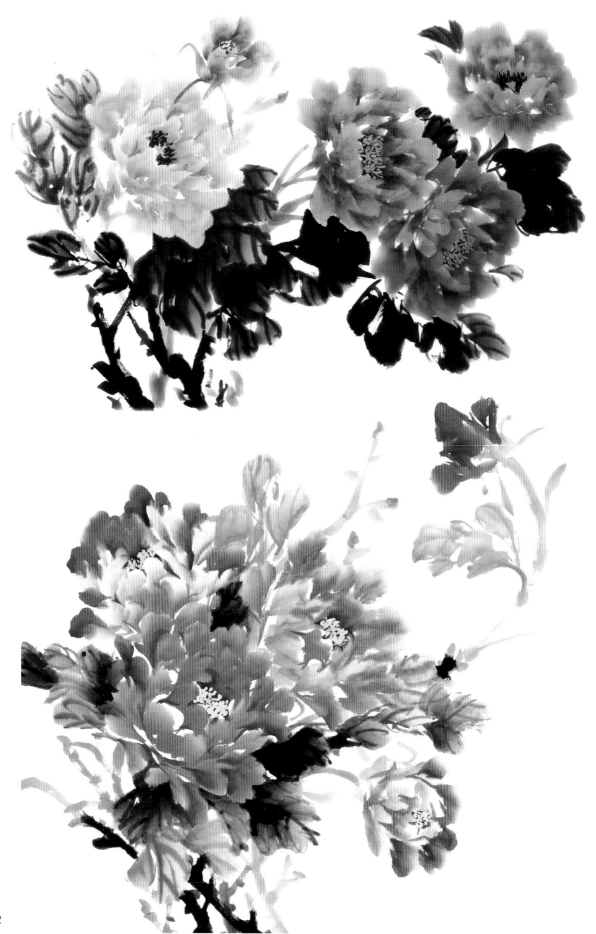

72

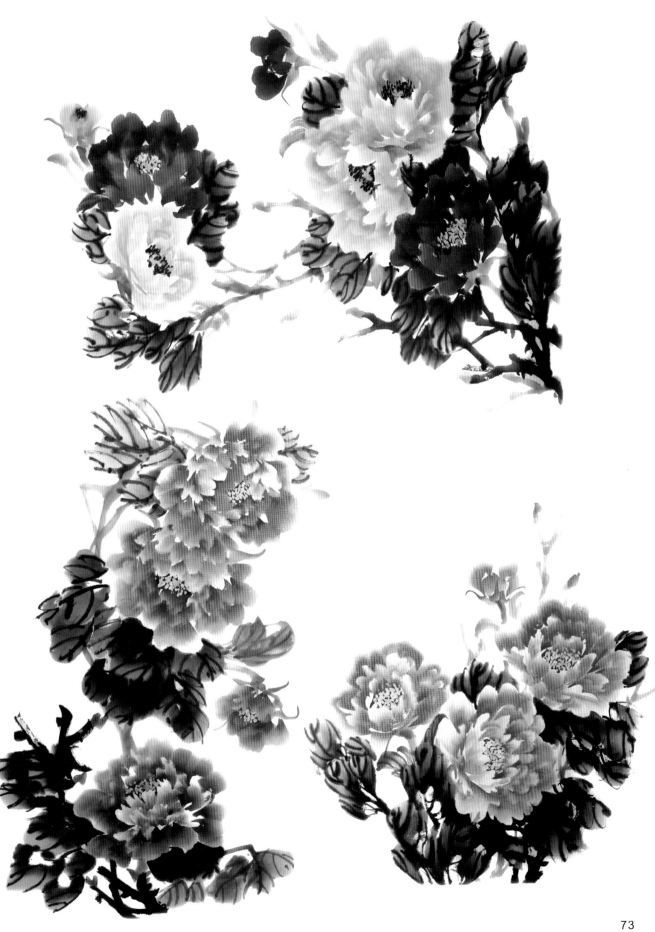

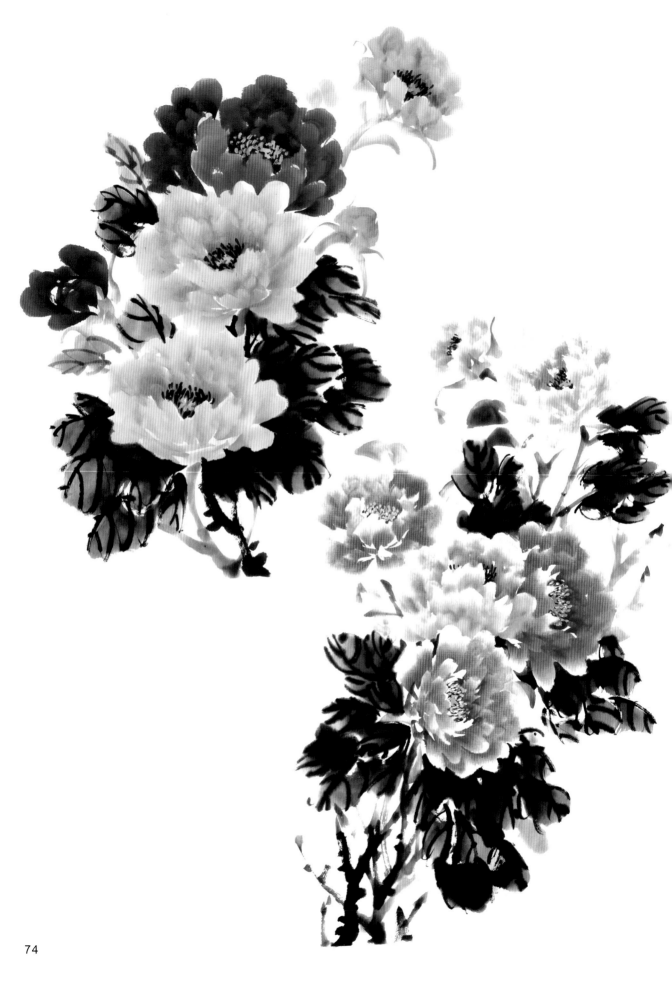

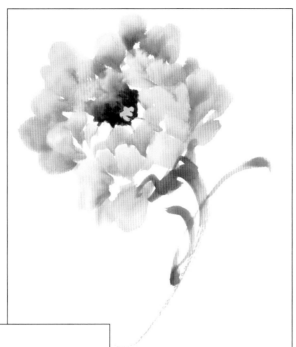

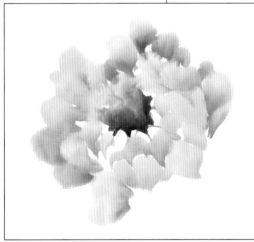

第五章 不同顏色的畫法

　　牡丹色彩豐富，常見的有紅牡丹、黃牡丹、綠牡丹、藍牡丹、紫牡丹、水墨牡丹等。

　　那麼，如何將牡丹畫得豔麗又不俗氣呢？那就要善於運用不同的色彩進行對比、加減，畫出生動且和諧不同色彩的牡丹。

紅牡丹

紅牡丹嬌豔大氣、雍容華貴。傳統文化中紅色是吉祥、喜慶的意思，這就更加深了愛好牡丹的畫家對於紅牡丹的喜愛之情。在繪製紅牡丹時要用胭脂畫出，顏色的深淺變化要根據它的層次結構來靈活變化。

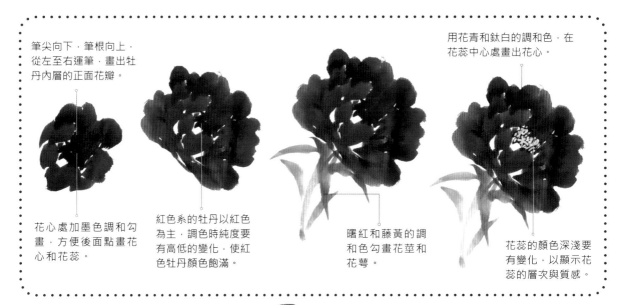

筆尖向下，筆根向上，從左至右運筆，畫出牡丹內層的正面花瓣。

用花青和鈦白的調和色，在花蕊中心處畫出花心。

花心處加墨色調和勾畫，方便後面點畫花心和花蕊。

紅色系的牡丹以紅色為主，調色時純度要有高低的變化，使紅色牡丹顏色飽滿。

曙紅和藤黃的調和色勾畫花莖和花萼。

花蕊的顏色深淺要有變化，以顯示花蕊的層次與質感。

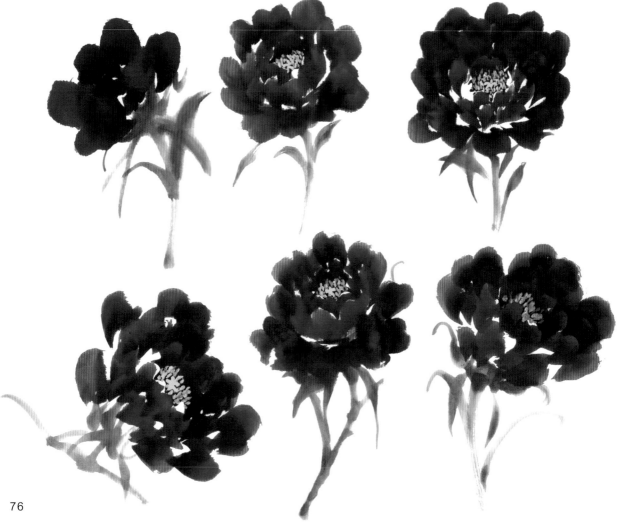

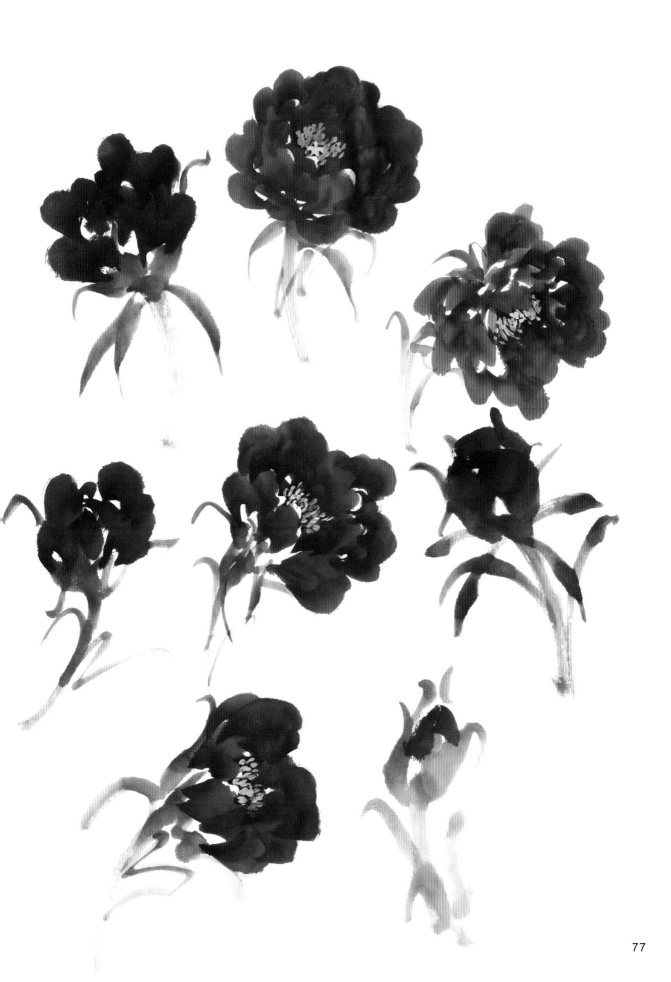

粉牡丹

粉牡丹色彩比較柔和，給人嬌嫩欲滴的感覺。其品種也比較繁多，它們雖然都是以粉色為主，但花瓣的底部以深紅色比較多，所以調出的粉色，可以透過配比色的加減，畫出不同色調的粉牡丹。

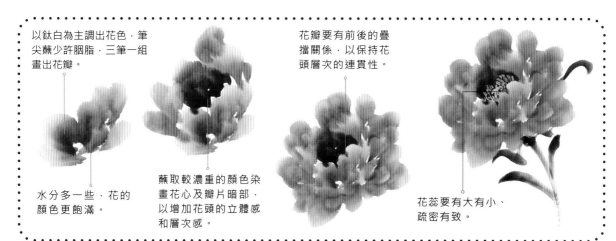

以鈦白為主調出花色，筆尖蘸少許胭脂，三筆一組畫出花瓣。

水分多一些，花的顏色更飽滿。

蘸取較濃重的顏色染畫花心及瓣片暗部，以增加花頭的立體感和層次感。

花瓣要有前後的疊擋關係，以保持花頭層次的連貫性。

花蕊要有大有小、疏密有致。

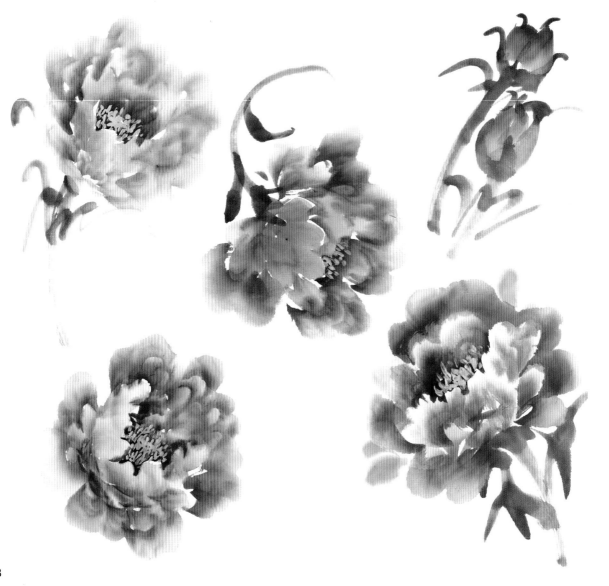

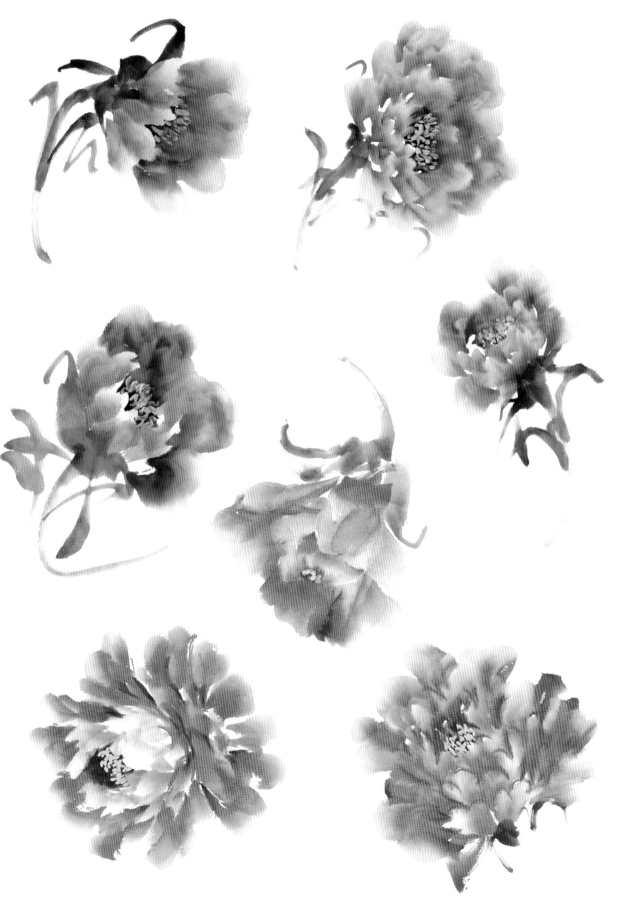

綠牡丹

綠牡丹寧靜清新、別具一格。綠牡丹在開花過程中色彩的變化比較大。開花時，外部花瓣為淺綠色，中部花瓣為翠綠色向上彎曲，心瓣濃綠裹抱，整個花冠嚴緊，呈扁球狀。在繪製綠牡丹時，要控制好顏色、層次的變化。

點畫花瓣時運筆要輕重適宜，忌濃淡一致。

勾點花蕊較為重要，對整個花頭達到對比、提神作用。

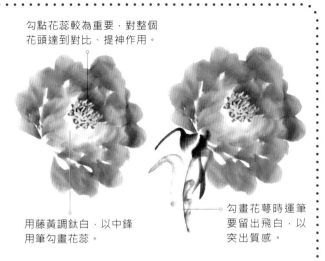

綠牡丹一般以黃綠色為主色調，可以用草綠和鈦白畫亮部，赭石、草綠和鈦白畫內部。

點畫靠外側的花瓣要圍繞中間花瓣進行，運筆需靈活透氣，中間留出空白，讓花瓣層次得以鮮明。

用藤黃調鈦白，以中鋒用筆勾畫花蕊。

勾畫花萼時運筆要留出飛白，以突出質感。

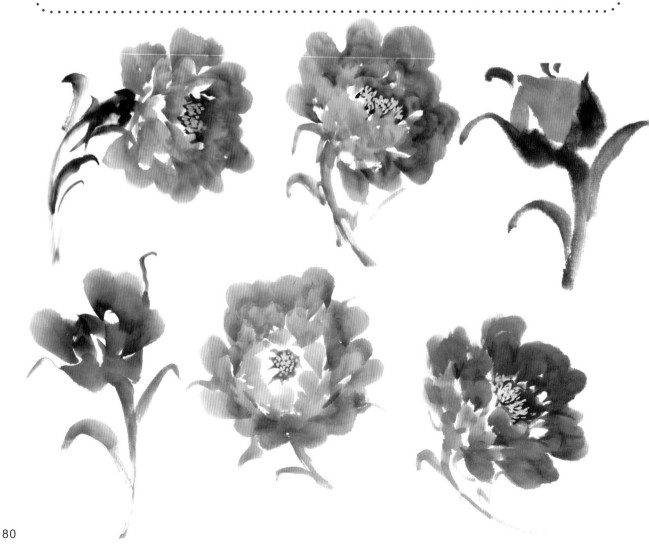

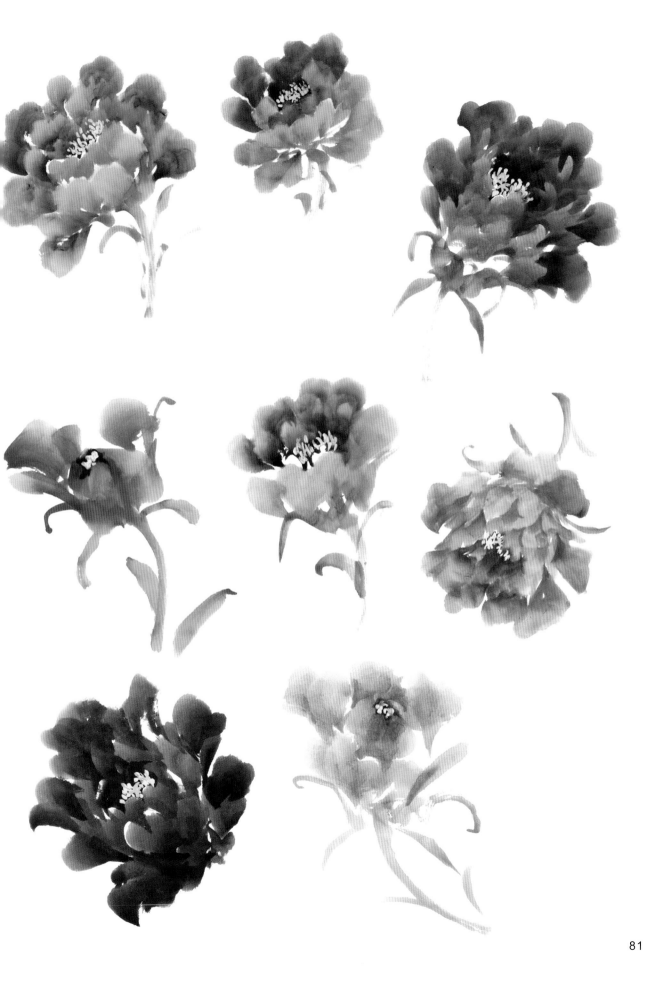

藍牡丹

藍牡丹給人以素潔淡雅的感覺。藍色屬於冷色調，通常用鈦白和酞青藍的調和色為主色，再在筆尖用深青色表現暗部。繪製時要在不斷的比較中畫出豐富多彩的藍牡丹。

用酞青藍和鈦白的調和色畫花瓣。

一筆壓一筆地畫出外層花瓣，花瓣呈聚攏狀向花心聚攏。

以側鋒用筆畫出藍牡丹花頭的花心花瓣，兩三瓣一組即可，組與組之間要有留白，瓣與瓣要有前後的重疊層次關係。

每片花瓣都有由深到淺的顏色變化，且瓣與瓣之間也有深淺的變化，使花頭看起來更加自然、生動。

蘸較濃的酞青藍和少許墨，在花心處和外側花瓣處添加顏色，使花頭看起來層次更加分明。

蘸取酞青藍和淡墨在花瓣周圍添加花萼，花萼的用筆要靈活有變化。

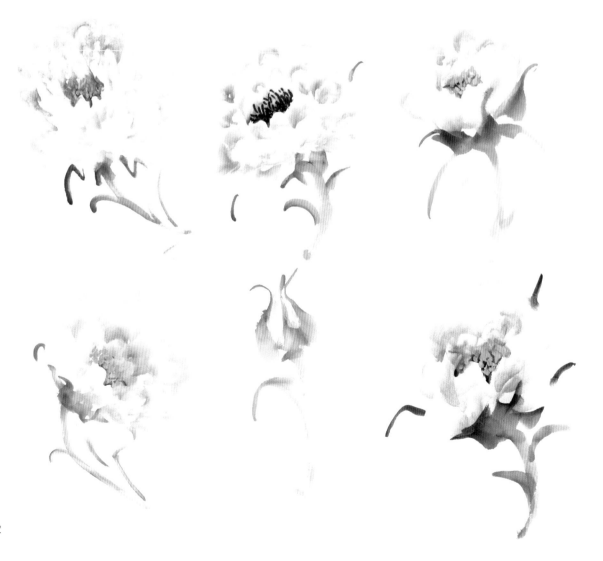

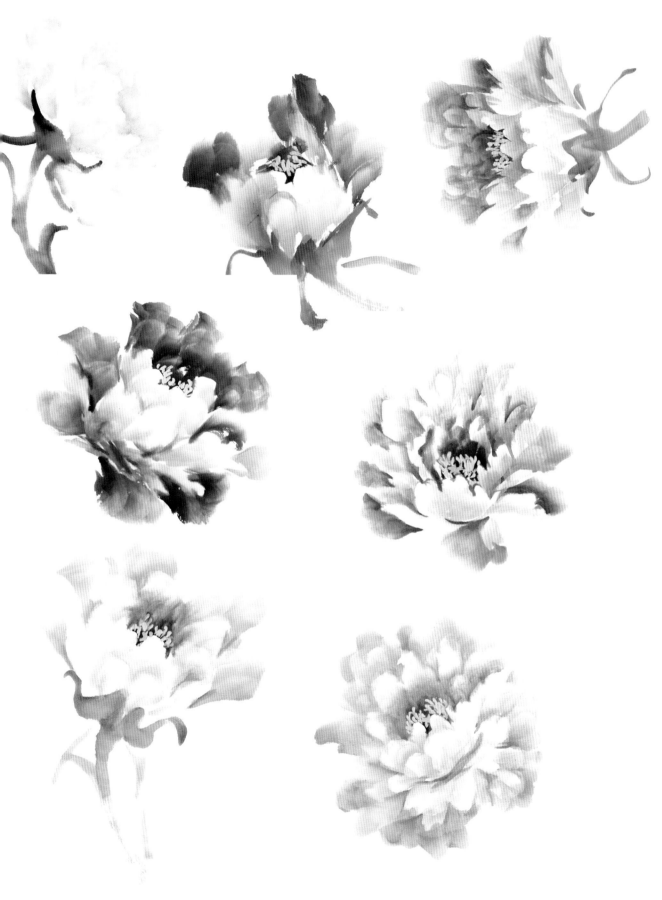

黃牡丹

黃牡丹色澤豔麗，給人以溫暖柔和的視覺感受。黃牡丹氣質端莊高貴，被古今文人墨客喻為牡丹中的王子。繪製時常用毛筆調和藤黃與少量鈦白，再調赭石、朱砂或胭脂進行點畫。花瓣的變化也取決於毛筆的筆肚與筆根在宣紙上的點畫方式。

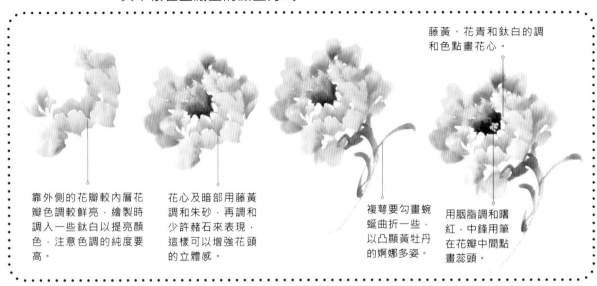

藤黃、花青和鈦白的調和色點畫花心。

靠外側的花瓣較內層花瓣色調較鮮亮，繪製時調入一些鈦白以提亮顏色，注意色調的純度要高。

花心及暗部用藤黃調和朱砂，再調和少許赭石來表現，這樣可以增強花頭的立體感。

複萼要勾畫蜿蜒曲折一些，以凸顯黃牡丹的婀娜多姿。

用胭脂調和曙紅，中鋒用筆在花瓣中間點畫蕊頭。

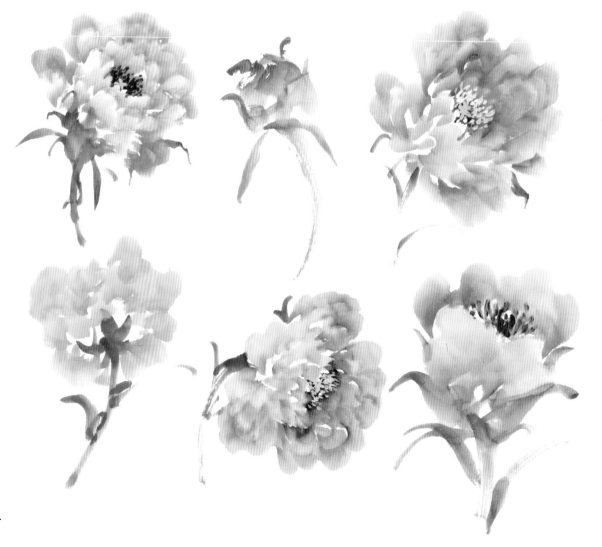

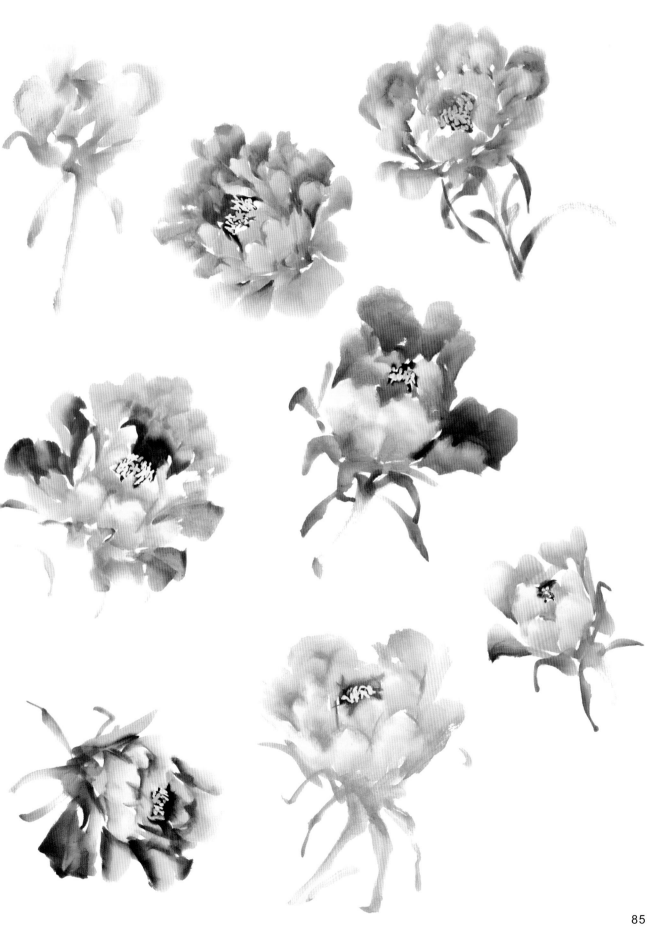

紫牡丹

紫牡丹給人一種淡雅的感覺。在繪製紫牡丹時，紫色用花青加胭脂調和，顏色要從濃到淡自然漸層。外輪廓花瓣要向中心部位緊包，層層疊出，要注意用筆的變化。

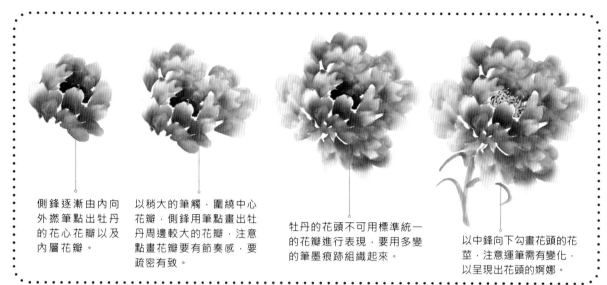

側鋒逐漸由內向外撇筆點出牡丹的花心花瓣以及內層花瓣。

以稍大的筆觸，圍繞中心花瓣，側鋒用筆點畫出牡丹周邊較大的花瓣，注意點畫花瓣要有節奏感，要疏密有致。

牡丹的花頭不可用標準統一的花瓣進行表現，要用多變的筆墨痕跡組織起來。

以中鋒向下勾畫花頭的花莖，注意運筆需有變化，以呈現出花頭的婀娜。

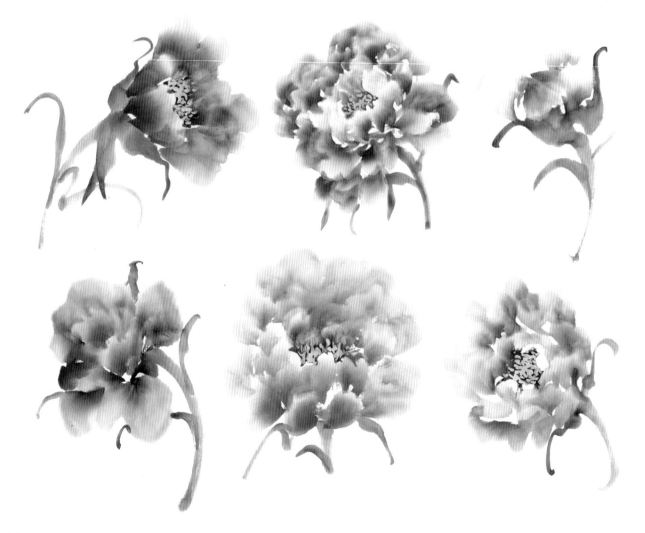

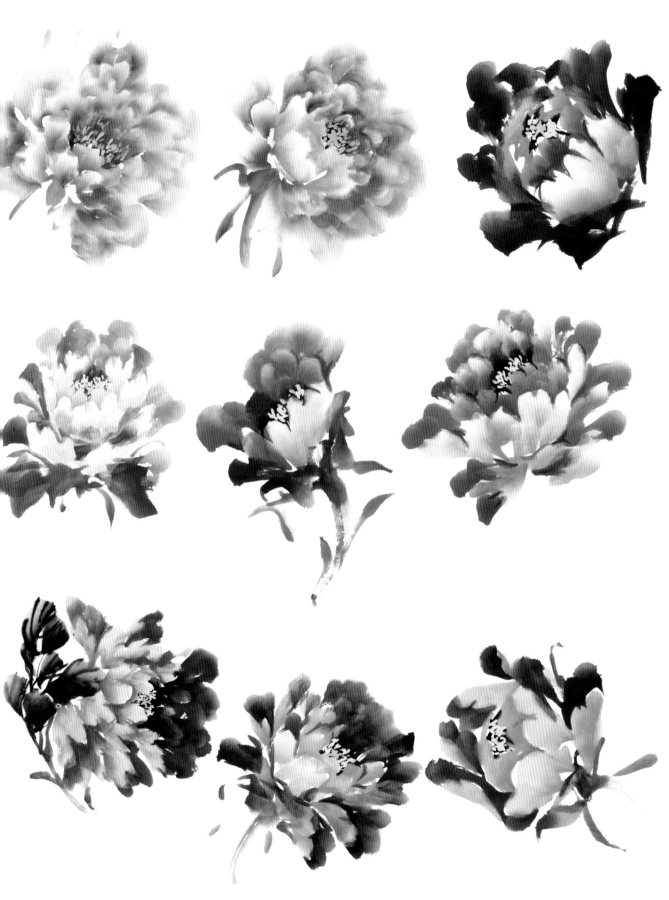

墨牡丹

墨牡丹是牡丹中的極品。在畫作中,墨牡丹也是牡丹畫中的極品,在繪製時,要用深淺不同的墨色層層畫出花瓣,待稍乾後,用墨在花瓣基部點染,再用石綠點花心,以藤黃和鈦白調和色畫出蕊絲。

 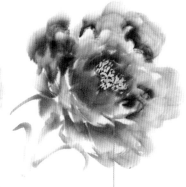

畫出花頭內側花瓣,花瓣要有從深到淺的自然變化。

把墨調淡,筆中飽含水分,從左到右撚筆,圍繞花心處花瓣一筆壓一筆在邊緣點畫花頭外層的花瓣。

花瓣與花瓣由裡層到外層要由深至淺的層次變化,花瓣的瓣尖至瓣梢有由至淺的自然變化。

花蕊分布要密中有疏,疏中見密,花蕊之間要有前後穿插關係,使花看起來更生動。

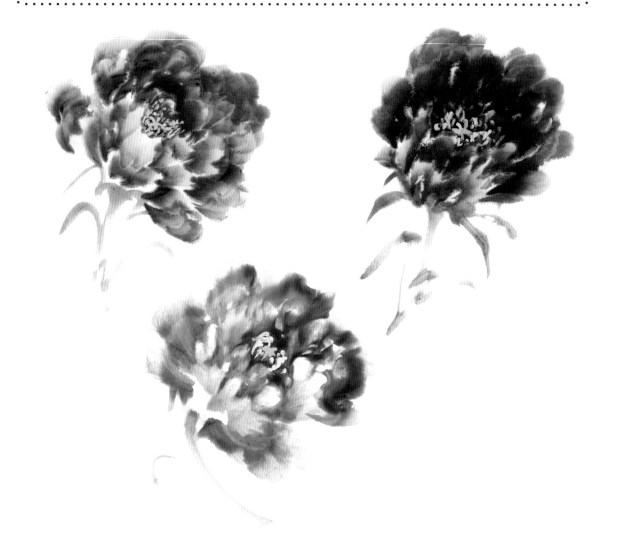

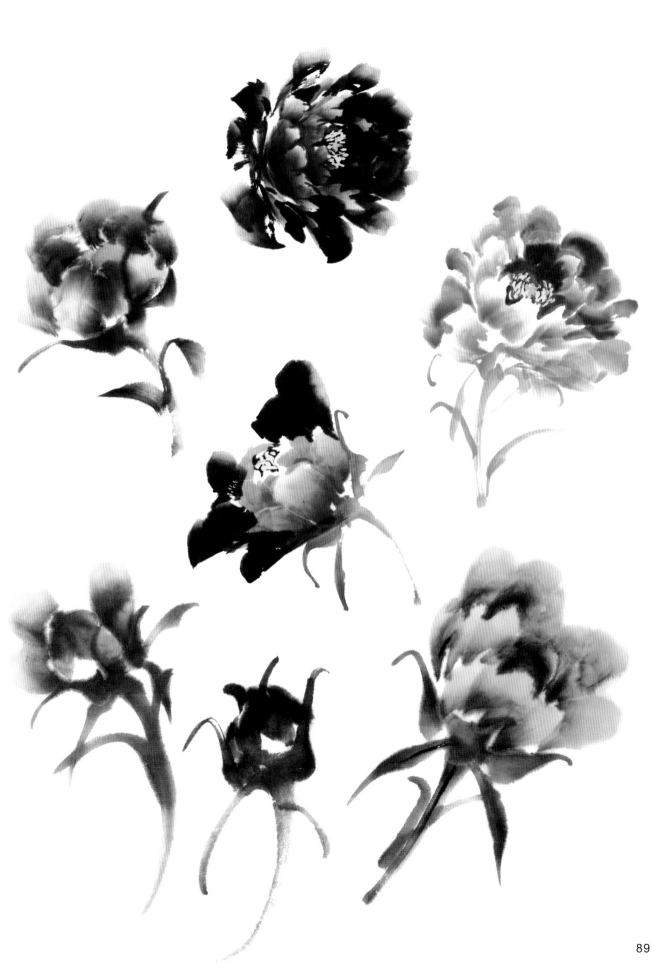

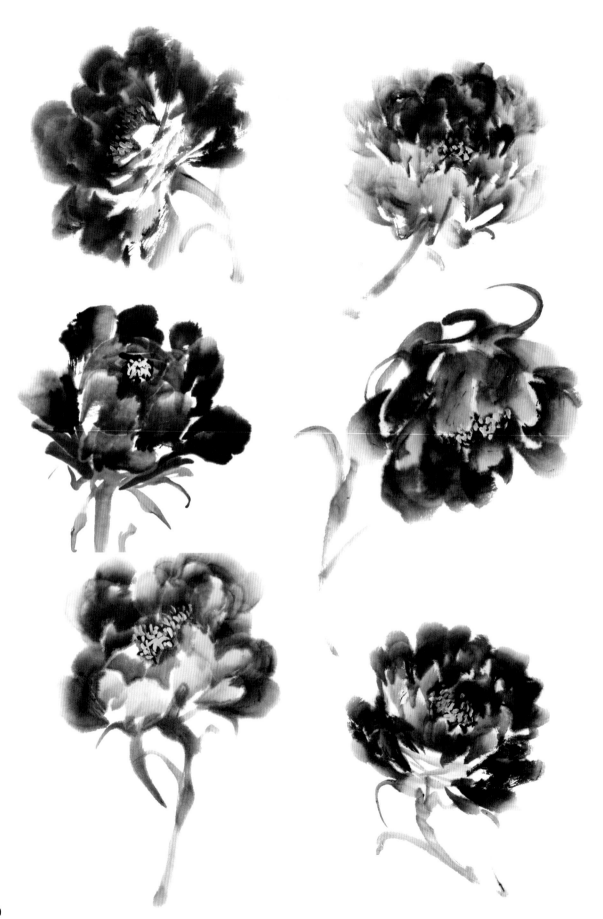

第六章 作品中常用配景的畫法

一幅牡丹作品中的配景作為點綴烘托才會顯得更加完美。配景在畫面中可以將不同造型的點綴物組合起來，形成各種形式統一完整的組合；同時還可以調節畫面的動靜效果，使畫面更加生動。

蝴蝶

蝴蝶的畫法

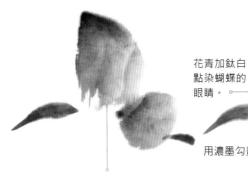

花青加鈦白點染蝴蝶的眼睛。

用濃墨勾畫頭部。

花青加墨，畫出蝴蝶的翅膀，注意運筆時要留有飛白，以表現蝴蝶的輕盈質感。

用藤黃加少許花青勾畫身體，再用濃墨勾畫腹部的紋理。

用濃墨勾畫出蝴蝶翅膀上的花紋，花紋的分布要錯落有致。

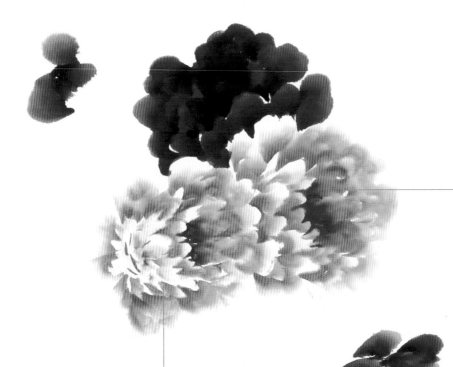

牡丹花頭的布局，首先要做到思路清晰；其次控制局面，安排好花頭的整體朝向及開放程度。

運用顏色的加減法豐富花頭，筆內水分要適當，太多會留痕跡，太少則渲染不開。

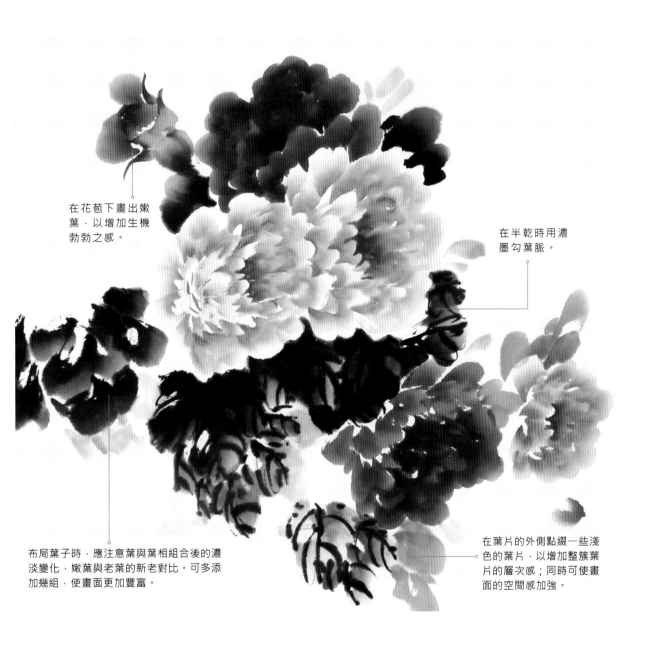

在花苞下畫出嫩
葉，以增加生機
勃勃之感。

在半乾時用濃
墨勾葉脈。

布局葉子時，應注意葉與葉相組合後的濃
淡變化，嫩葉與老葉的新老對比。可多添
加幾組，使畫面更加豐富。

在葉片的外側點綴一些淺
色的葉片，以增加整簇葉
片的層次感；同時可使畫
面的空間感加強。

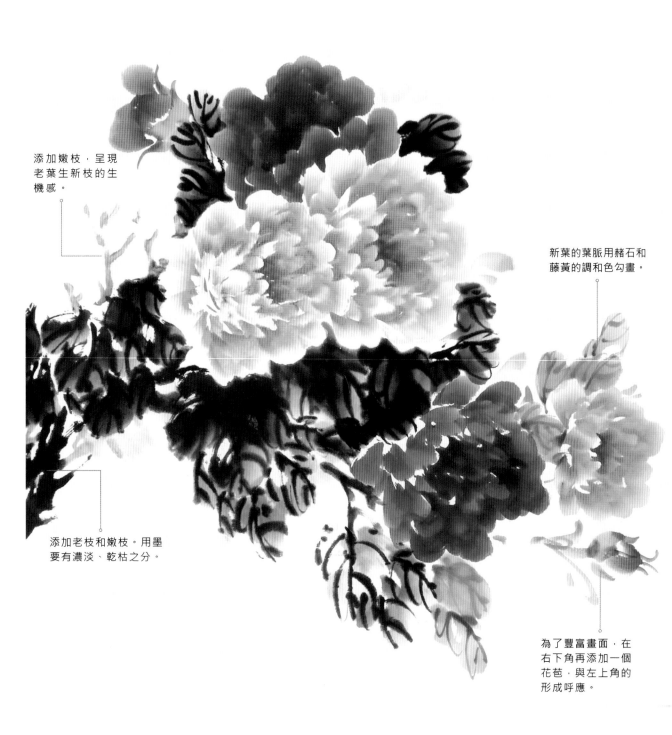

添加嫩枝，呈現
老葉生新枝的生
機感。

新葉的葉脈用赭石和
藤黃的調和色勾畫。

添加老枝和嫩枝。用墨
要有濃淡、乾枯之分。

為了豐富畫面，在
右下角再添加一個
花苞，與左上角的
形成呼應。

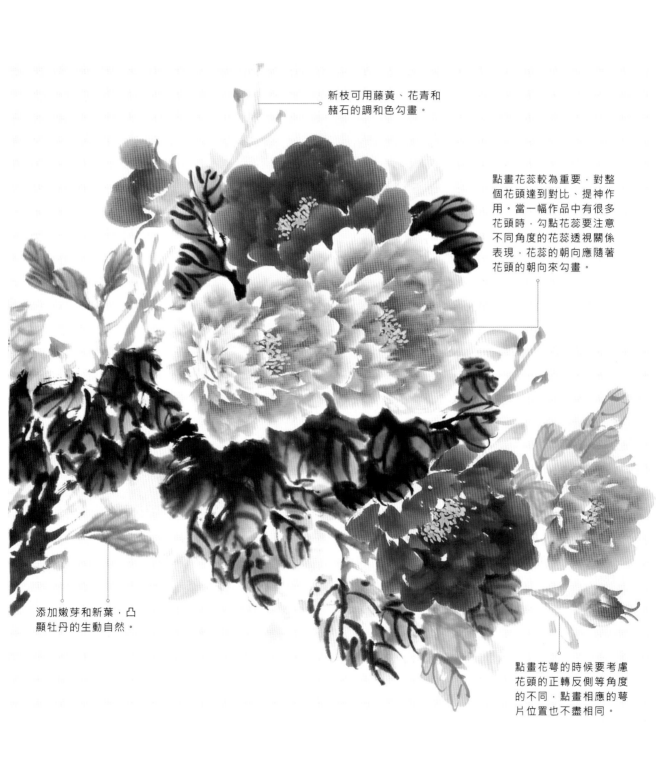

新枝可用藤黃、花青和
赭石的調和色勾畫。

點畫花蕊較為重要，對整
個花頭達到對比、提神作
用。當一幅作品中有很多
花頭時，勾點花蕊要注意
不同角度的花蕊透視關係
表現，花蕊的朝向應隨著
花頭的朝向來勾畫。

添加嫩芽和新葉，凸
顯牡丹的生動自然。

點畫花萼的時候要考慮
花頭的正轉反側等角度
的不同，點畫相應的萼
片位置也不盡相同。

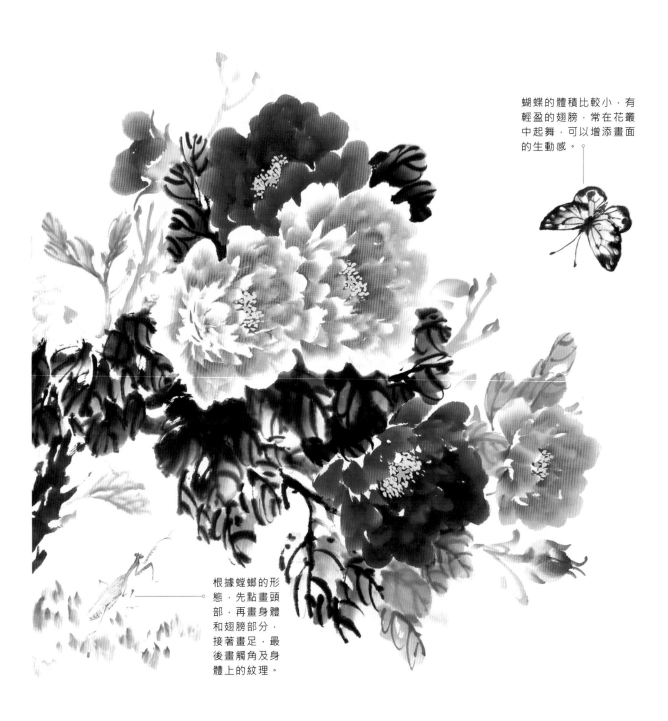

蝴蝶的體積比較小，有輕盈的翅膀，常在花叢中起舞，可以增添畫面的生動感。

根據螳螂的形態，先點畫頭部，再畫身體和翅膀部分，接著畫足，最後畫觸角及身體上的紋理。

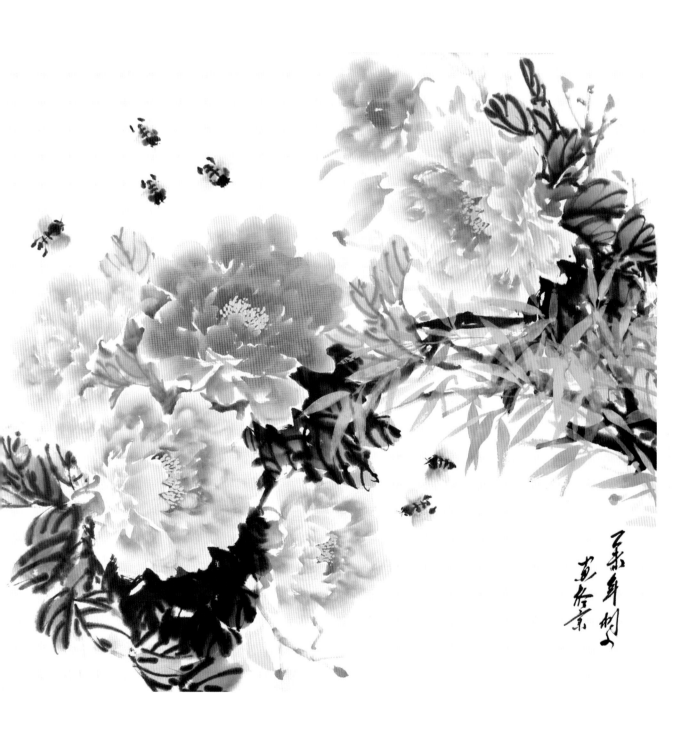

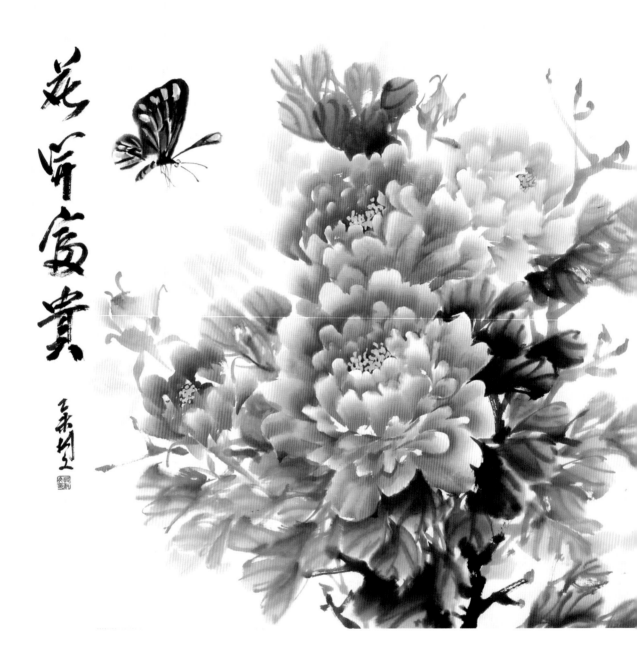

花開富貴

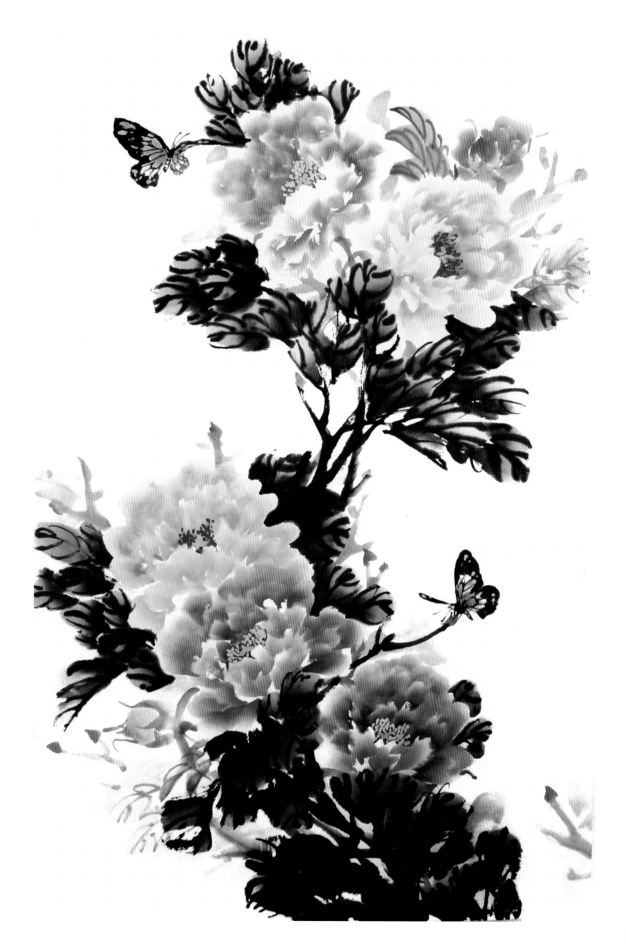

山石

山石的畫法

透過輪廓墨色的乾濕濃淡來表現山石的結構輪廓，要注意用筆的變化。

山石間多見石間坡的形態。在繪製時可根據實際需要來掌握墨色的濃淡乾濕和線條的粗細。

皴擦山石時，整體上毛筆含水量不能多。如果含水量過多，不宜表現石頭"堅硬"的質感。

畫山石的運筆方向可自上而下，或自左而右，以中鋒或側鋒線條勾畫出石頭的結構線條，轉折要有力。

在背光部分用短線條皴染，以表現石頭的體積感。

布局牡丹花頭，規劃好空間安排，要呈現出花頭的整體朝向及開放程度。

通常在創作過程中第一朵花頭的位置很重要，因為畫面布局要分清主次，而此花頭即為畫面中的主體，在繪製時要安排在主要的位置上，用色可豔麗濃重一些。

用筆走勢要符合花瓣的長勢和結構。花頭與花頭之間的組合要有留白處理，讓花頭看起來層次更分明。

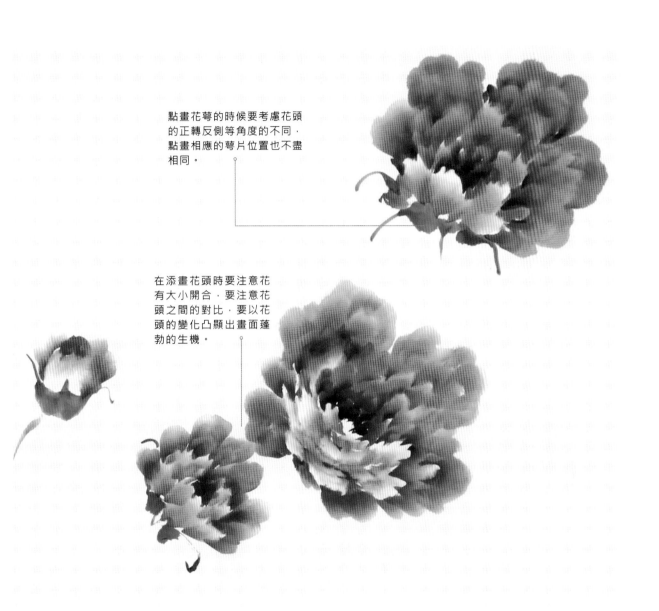

點畫花萼的時候要考慮花頭的正轉反側等角度的不同，點畫相應的萼片位置也不盡相同。

在添畫花頭時要注意花有大小開合，要注意花頭之間的對比，要以花頭的變化凸顯出畫面蓬勃的生機。

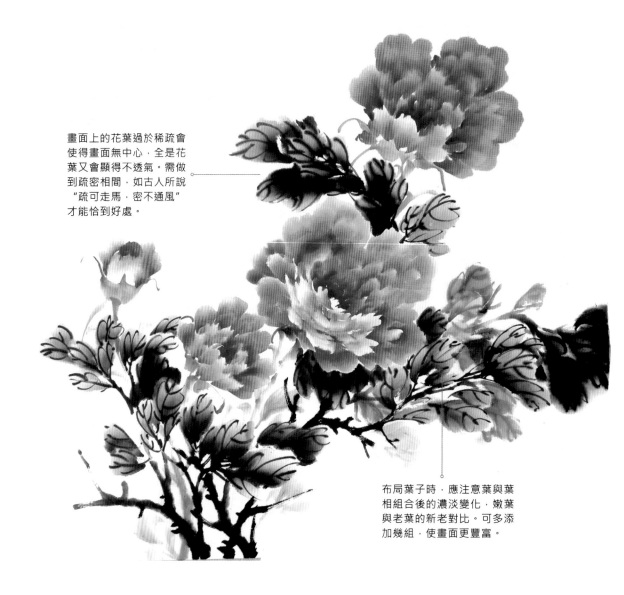

畫面上的花葉過於稀疏會
使得畫面無中心，全是花
葉又會顯得不透氣。需做
到疏密相間，如古人所說
"疏可走馬，密不通風"
才能恰到好處。

布局葉子時，應注意葉與葉
相組合後的濃淡變化，嫩葉
與老葉的新老對比。可多添
加幾組，使畫面更豐富。

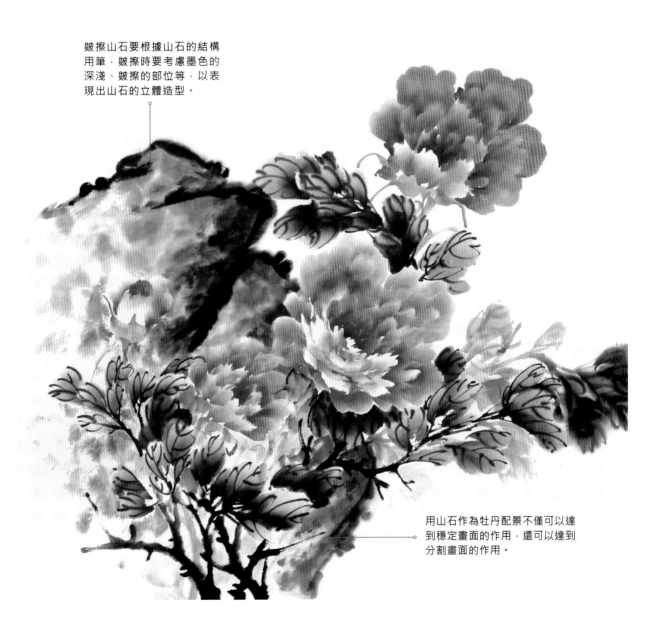

皴擦山石要根據山石的結構
用筆，皴擦時要考慮墨色的
深淺、皴擦的部位等，以表
現出山石的立體造型。

用山石作為牡丹配景不僅可以達
到穩定畫面的作用，還可以達到
分割畫面的作用。

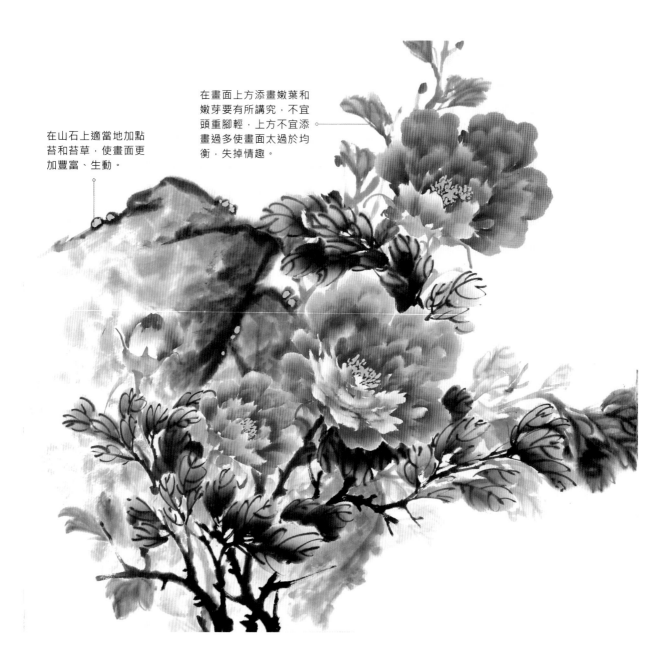

在畫面上方添畫嫩葉和
嫩芽要有所講究，不宜
頭重腳輕，上方不宜添
畫過多使畫面太過於均
衡，失掉情趣。

在山石上適當地加點
苔和苔草，使畫面更
加豐富、生動。

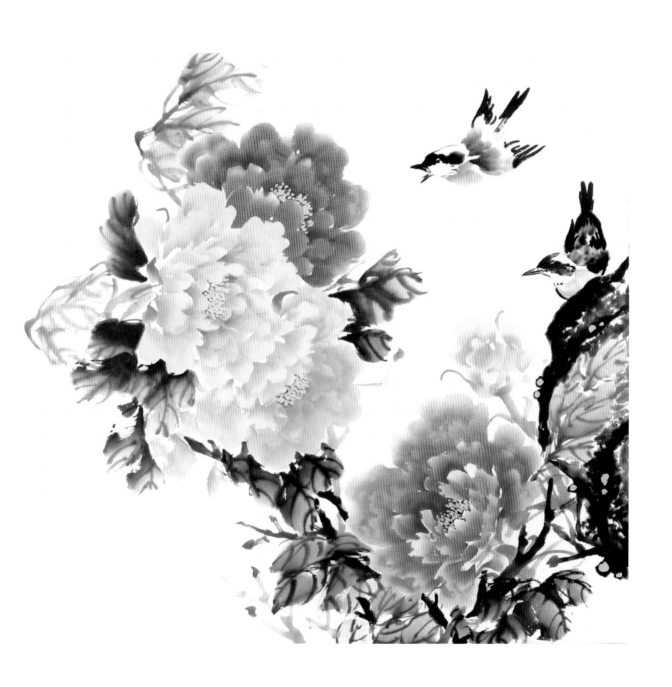

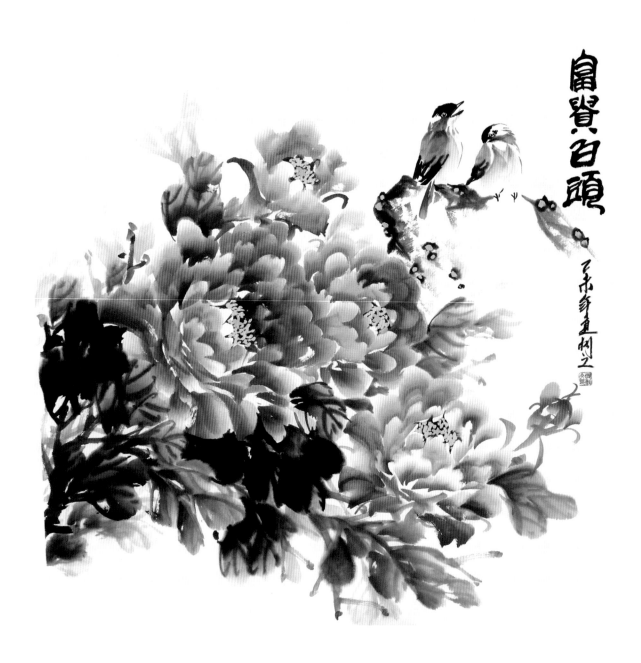

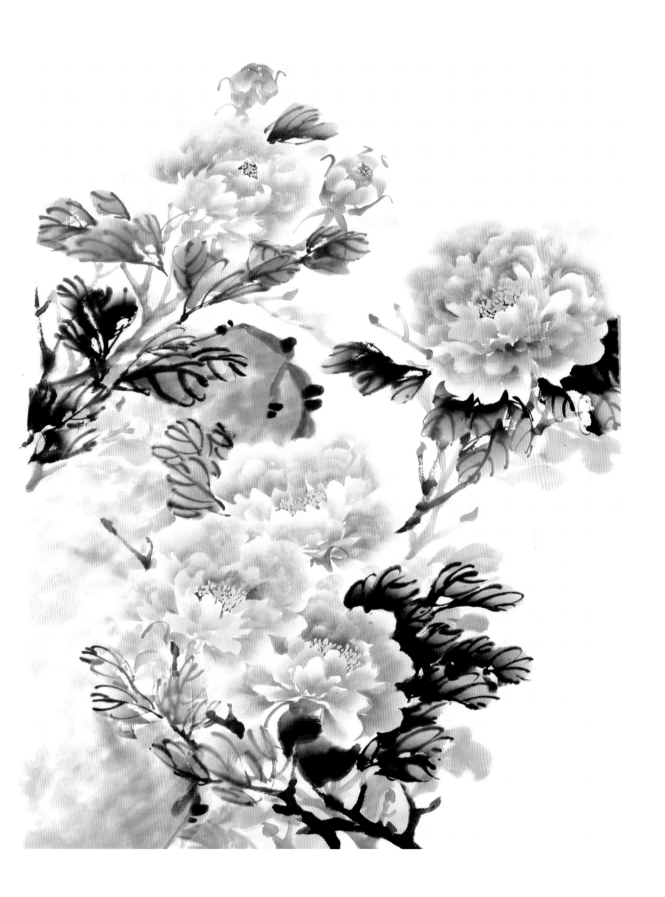

公雞

公雞的畫法

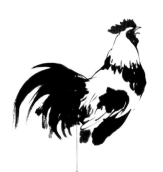

繪製公雞時，應自上而下進行勾勒，每一部分的用筆都有所不同，如頸部用側鋒點染，頭部就用中鋒勾勒，要根據公雞身體部分的特點進行繪製。

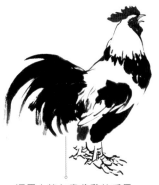

運用中鋒勾畫公雞的爪子。在爪子上用濃墨點綴，突出爪子的質感。

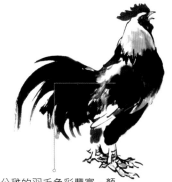

公雞的羽毛色彩豐富，顏色鮮豔，繪製時應該注意不同顏色的銜接層次。

繪製牡丹與公雞的配景時應注意遮擋關係和配景的大小比例關係，要注重掌握整體的布局。

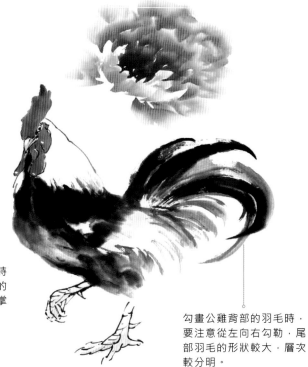

勾畫公雞背部的羽毛時，要注意從左向右勾勒，尾部羽毛的形狀較大，層次較分明。

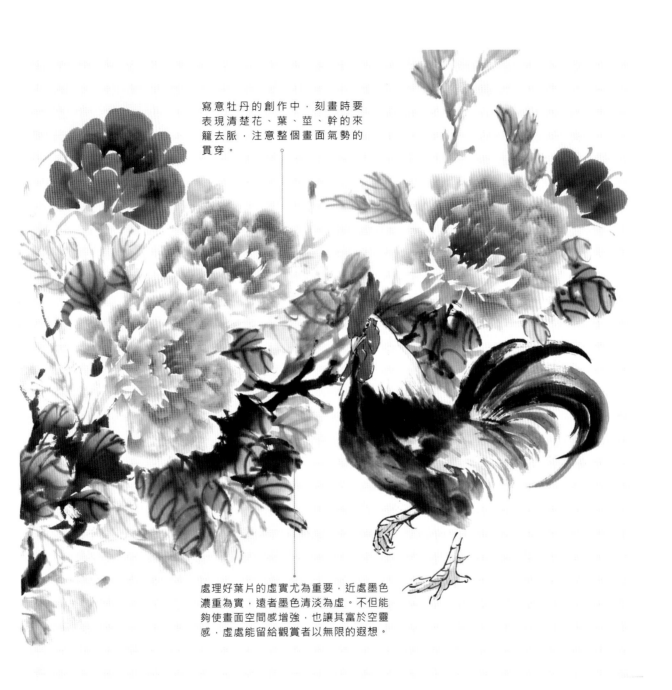

寫意牡丹的創作中，刻畫時要
表現清楚花、葉、莖、幹的來
籠去脈，注意整個畫面氣勢的
貫穿。

處理好葉片的虛實尤為重要，近處墨色
濃重為實，遠者墨色清淡為虛。不但能
夠使畫面空間感增強，也讓其富於空靈
感，虛處能留給觀賞者以無限的遐想。

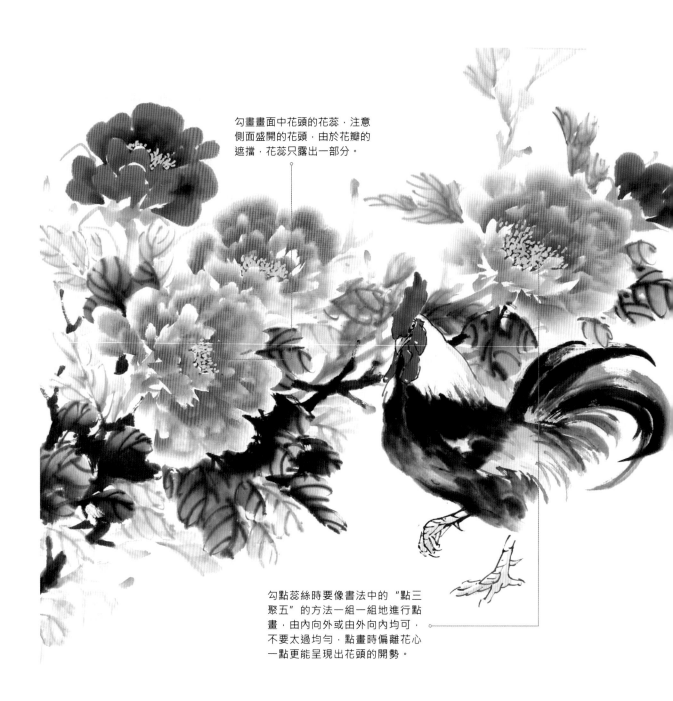

勾畫畫面中花頭的花蕊，注意
側面盛開的花頭，由於花瓣的
遮擋，花蕊只露出一部分。

勾點蕊絲時要像書法中的 "點三
聚五" 的方法一組一組地進行點
畫，由內向外或由外向內均可，
不要太過均勻，點畫時偏離花心
一點更能呈現出花頭的開勢。

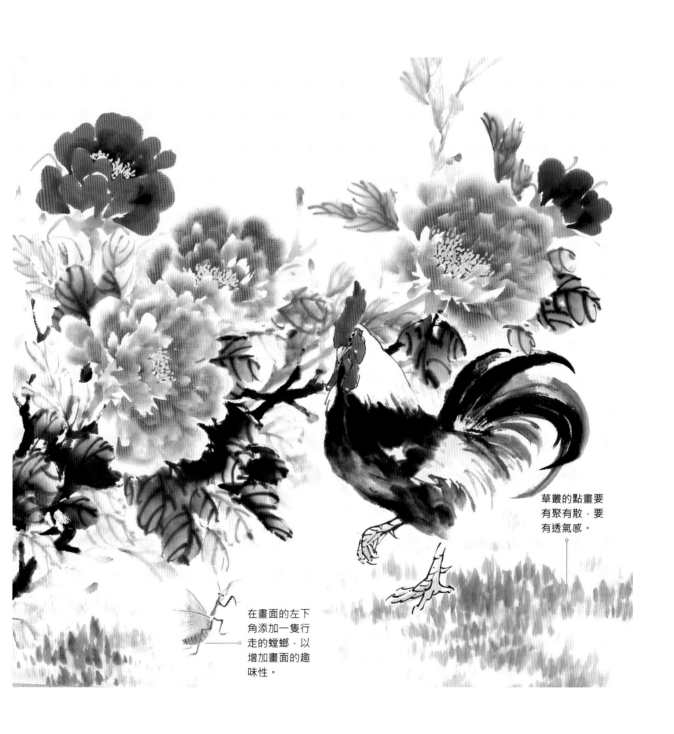

草叢的點畫要
有聚有散，要
有透氣感。

在畫面的左下
角添加一隻行
走的螳螂，以
增加畫面的趣
味性。

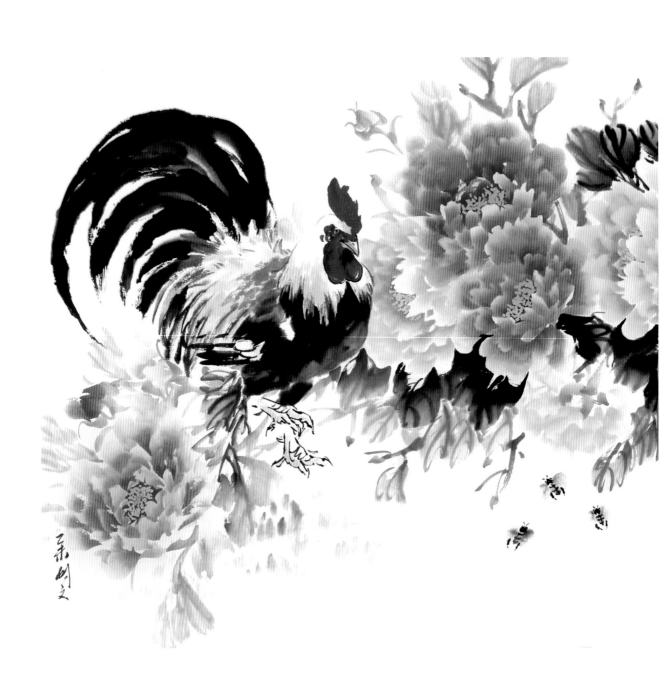

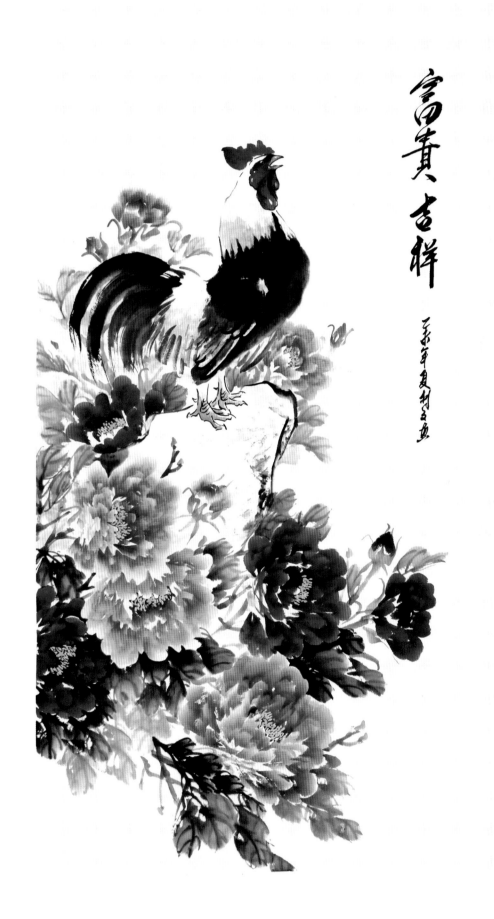

富貴吉祥

二〇〇〇年夏村之畫

水仙的畫法

每片葉子的翻轉關係和生長趨勢應有所區別，才能顯示出葉叢的層次感和生動感。

除了用淡墨勾勒花瓣的形狀外，還可在花瓣的尖端用濃墨提神，使畫面更富有層次。

蘸取藤黃和鈦白的調和色，用點染法從花蕊部分開始給花蕊染色。

葉片接近根部的部分要加重色彩，使整體更富有層次感。

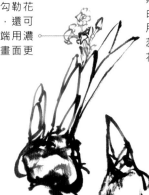

在上方靠一側角落的位置添畫初開花朵的花頭與下方盛放花頭呼應，以形式整體的橫倚式布局。

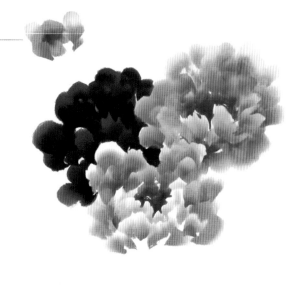

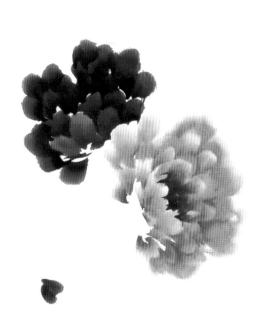

花苞的位置要適當，將其安置在花頭下方更能增添畫面中的生機勃勃之感。

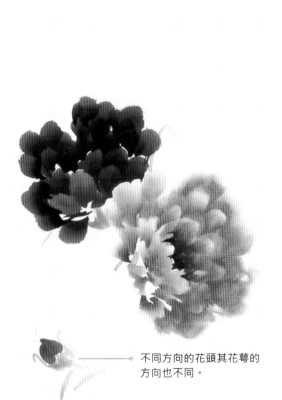

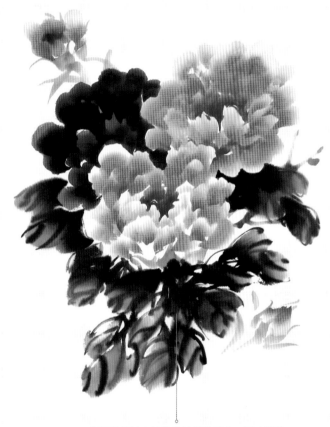

不同方向的花頭其花萼的
方向也不同。

花莖與葉片由於前後遮擋的關係，可交替進
行，遇到葉擋莖的情況可先點出葉片後再順
勢勾莖，注意繪製時構圖的合理安排，以增
強畫面的美感和寫意之感。

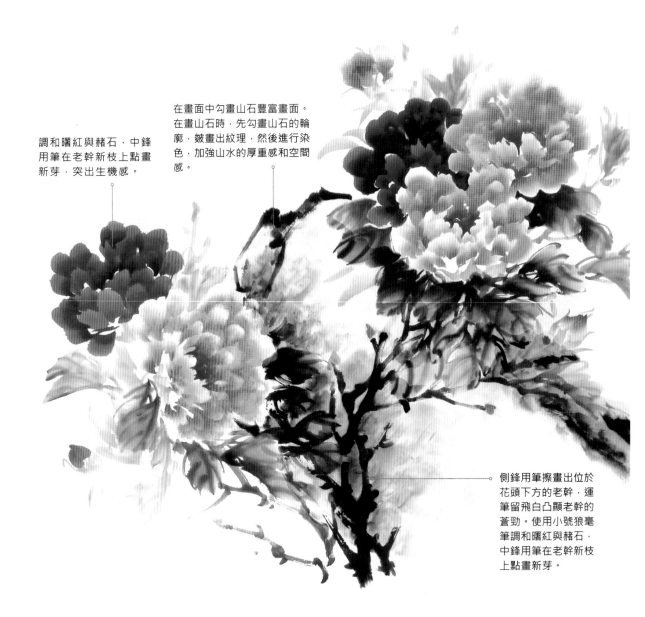

調和曙紅與赭石，中鋒
用筆在老幹新枝上點畫
新芽，突出生機感。

在畫面中勾畫山石豐富畫面。
在畫山石時，先勾畫山石的輪
廓，皴畫出紋理，然後進行染
色，加強山水的厚重感和空間
感。

側鋒用筆擦畫出位於
花頭下方的老幹，運
筆留飛白凸顯老幹的
蒼勁。使用小號狼毫
筆調和曙紅與赭石，
中鋒用筆在老幹新枝
上點畫新芽。

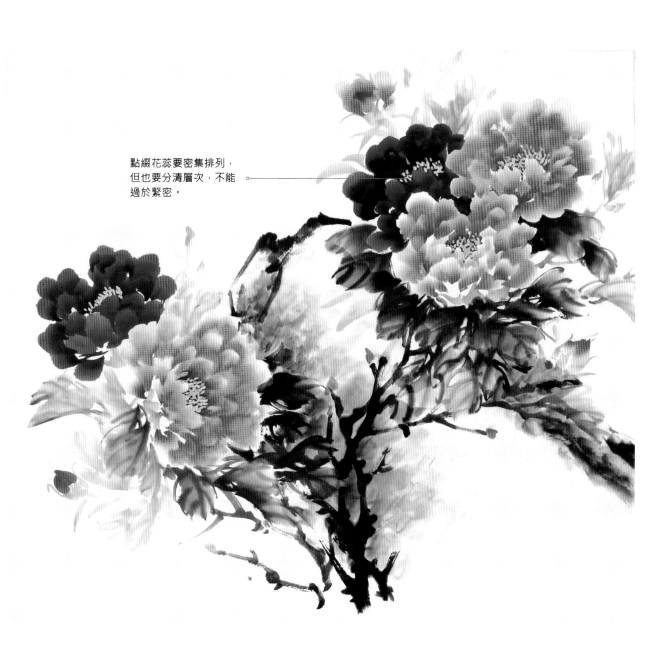

點綴花蕊要密集排列，
但也要分清層次，不能
過於緊密。

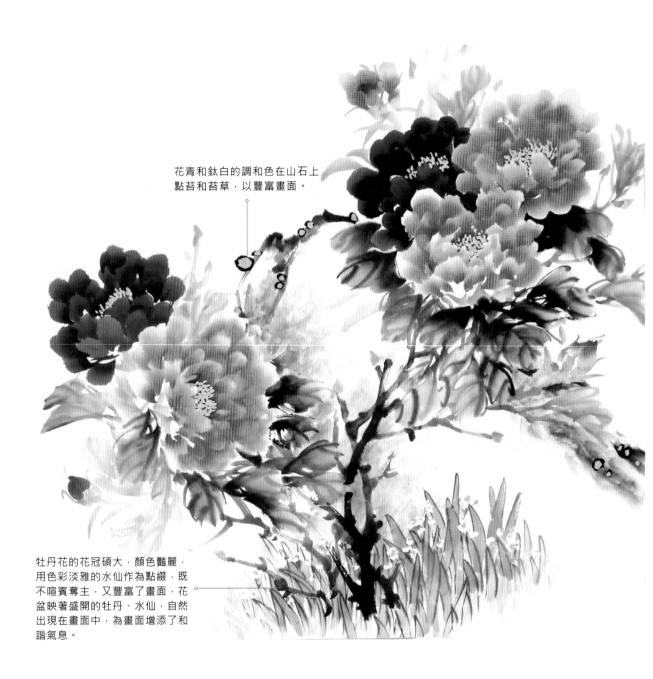

花青和鈦白的調和色在山石上點苔和苔草，以豐富畫面。

牡丹花的花冠碩大，顏色豔麗，用色彩淡雅的水仙作為點綴，既不喧賓奪主，又豐富了畫面。花盆映著盛開的牡丹、水仙，自然出現在畫面中，為畫面增添了和諧氣息。

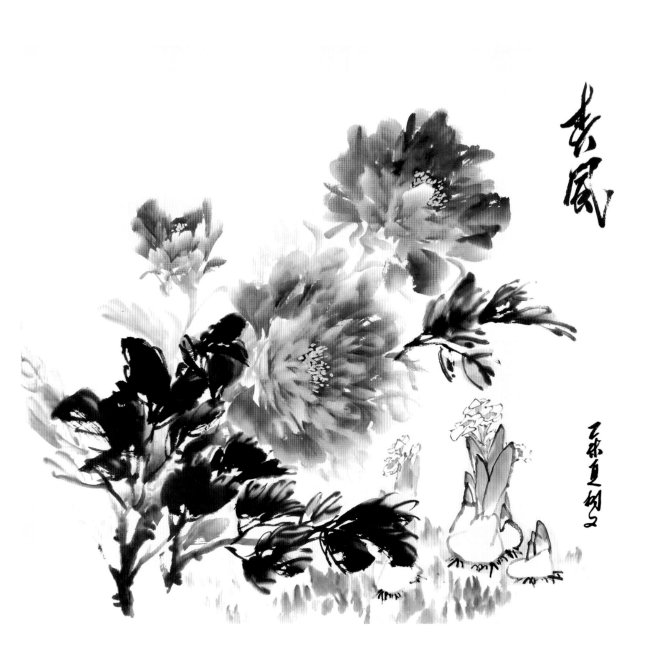

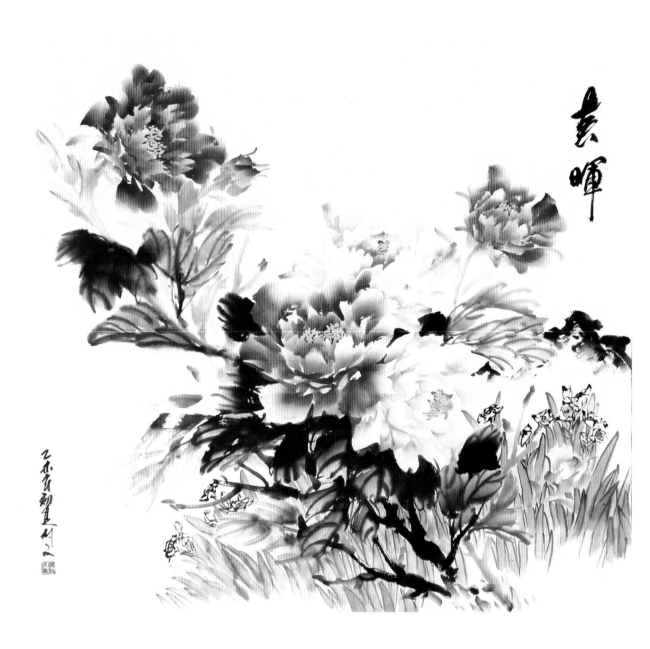

花瓶

花瓶的畫法

蘸濃墨勾畫出花瓶的輪廓，瓶口處線條略粗一些。

筆蘸取少量酞青藍，加墨調勻，勾畫花瓶的瓶身，以增添花瓶的美感。

瓶底顏色較濃，瓶身顏色濃淡不均，且要留白增強亮部效果。

中墨為花瓶添加影子，以增強花瓶的層次感和立體感。

 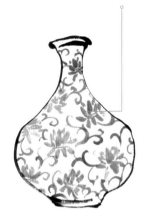 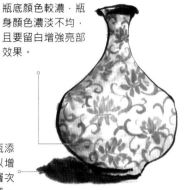

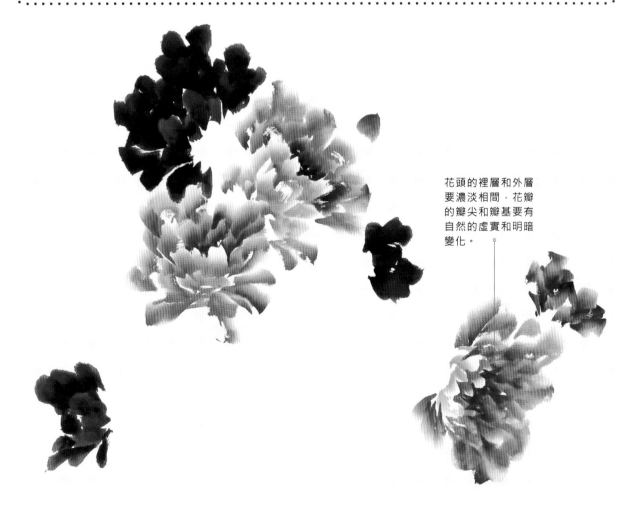

花頭的裡層和外層要濃淡相間，花瓣的瓣尖和瓣基要有自然的虛實和明暗變化。

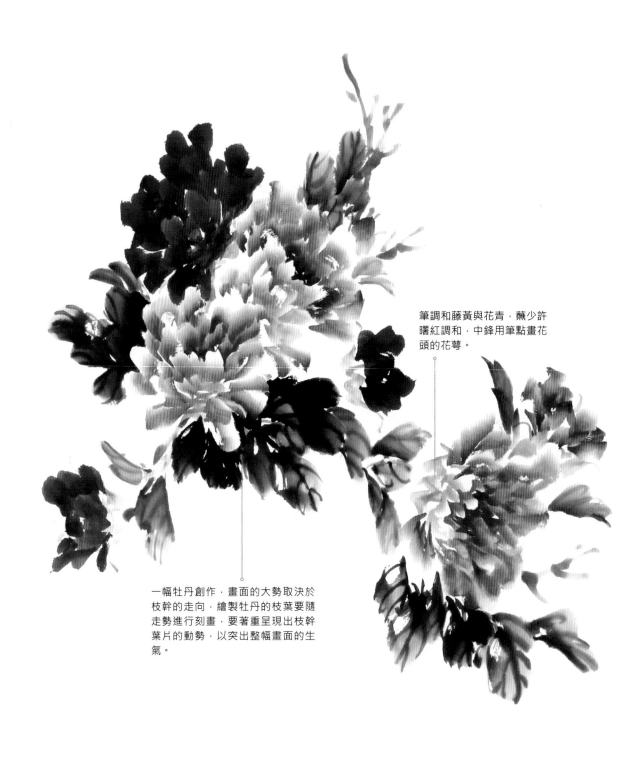

筆調和藤黃與花青，蘸少許
曙紅調和，中鋒用筆點畫花
頭的花萼。

一幅牡丹創作，畫面的大勢取決於
枝幹的走向，繪製牡丹的枝葉要隨
走勢進行刻畫，要著重呈現出枝幹
葉片的動勢，以突出整幅畫面的生
氣。

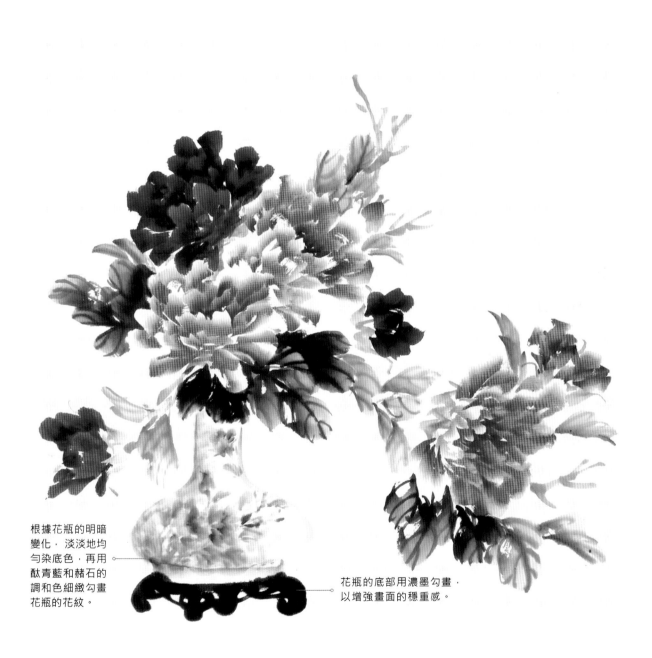

根據花瓶的明暗
變化，淡淡地均
勻染底色，再用
酞青藍和赭石的
調和色細緻勾畫
花瓶的花紋。

花瓶的底部用濃墨勾畫，
以增強畫面的穩重感。

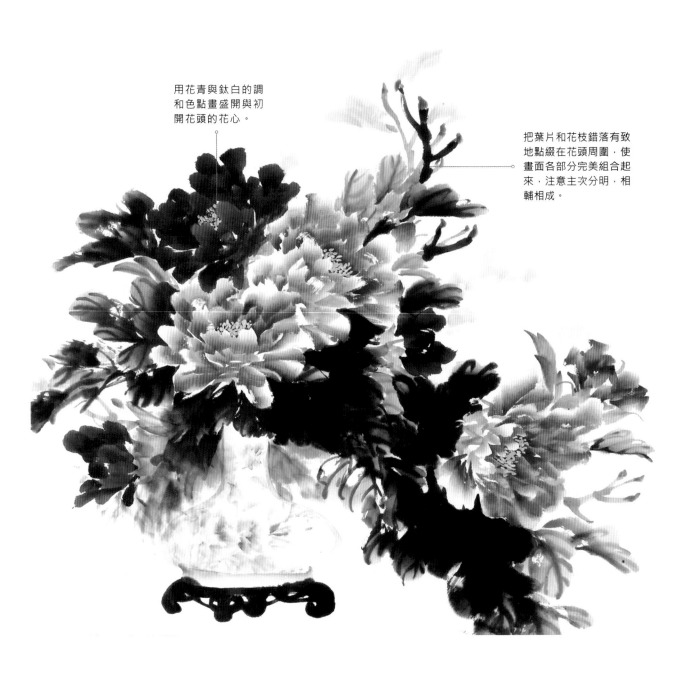

用花青與鈦白的調
和色點畫盛開與初
開花頭的花心。

把葉片和花枝錯落有致
地點綴在花頭周圍，使
畫面各部分完美組合起
來，注意主次分明，相
輔相成。

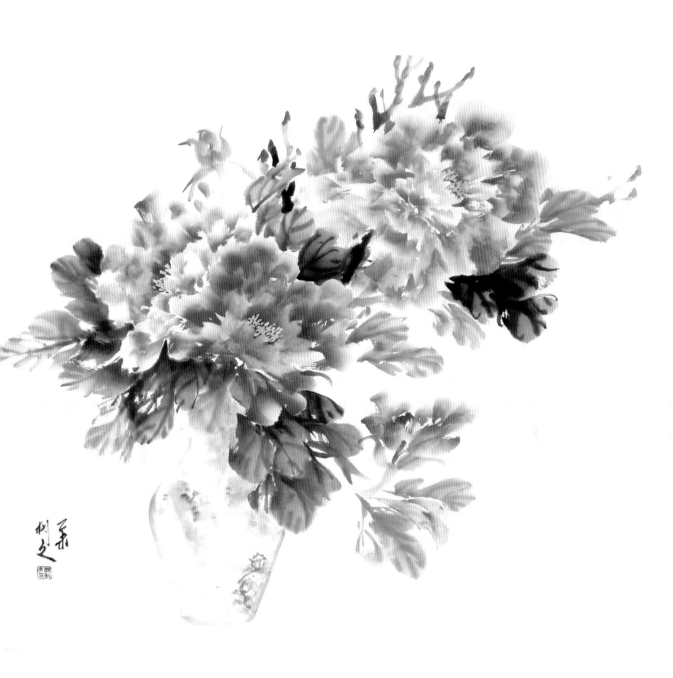

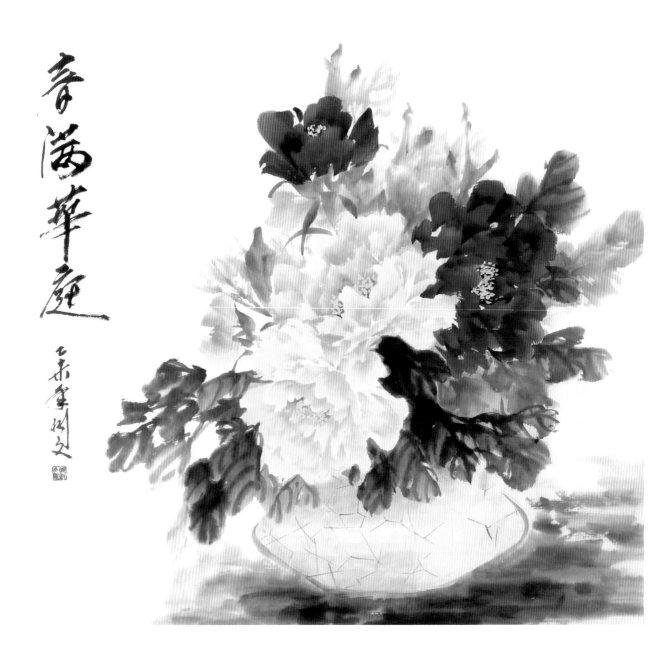

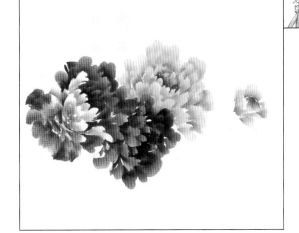

第七章
不同畫幅小品畫的畫法

畫幅形式各式各樣，如中堂、扇面、橫幅、圓扇、四條屏、條幅、斗方等。

圓扇

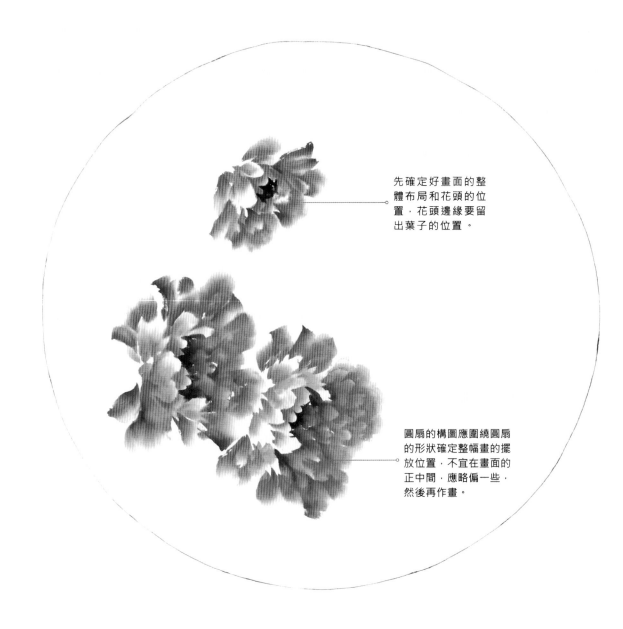

先確定好畫面的整體布局和花頭的位置，花頭邊緣要留出葉子的位置。

圓扇的構圖應圍繞圓扇的形狀確定整幅畫的擺放位置，不宜在畫面的正中間，應略偏一些，然後再作畫。

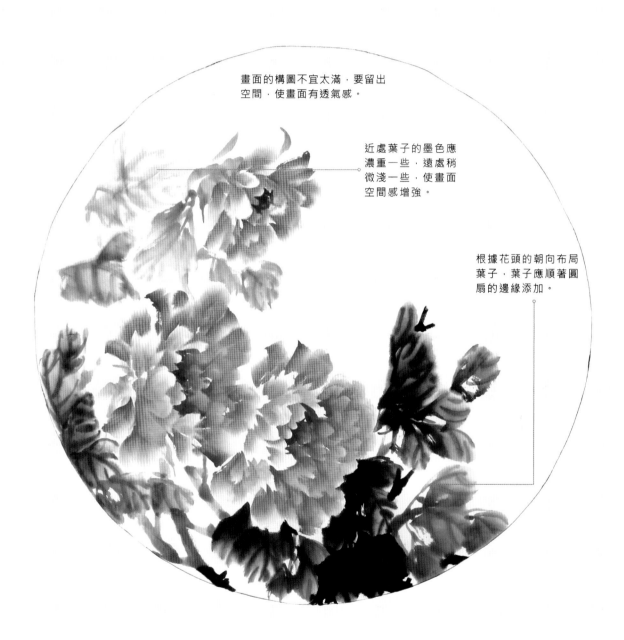

畫面的構圖不宜太滿，要留出
空間，使畫面有透氣感。

近處葉子的墨色應
濃重一些，遠處稍
微淺一些，使畫面
空間感增強。

根據花頭的朝向布局
葉子，葉子應順著圓
扇的邊緣添加。

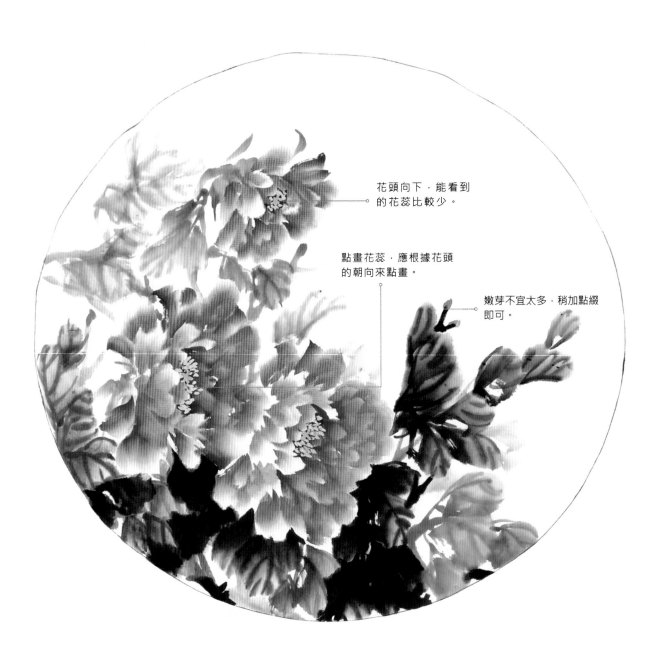

花頭向下，能看到
的花蕊比較少。

點畫花蕊，應根據花頭
的朝向來點畫。

嫩芽不宜太多，稍加點綴
即可。

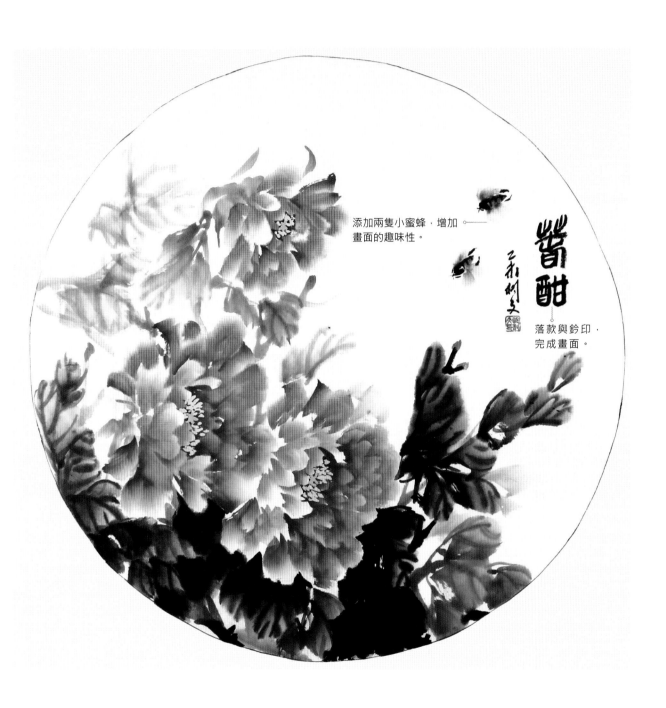

添加兩隻小蜜蜂，增加
畫面的趣味性。

醬醋

落款與鈐印，
完成畫面。

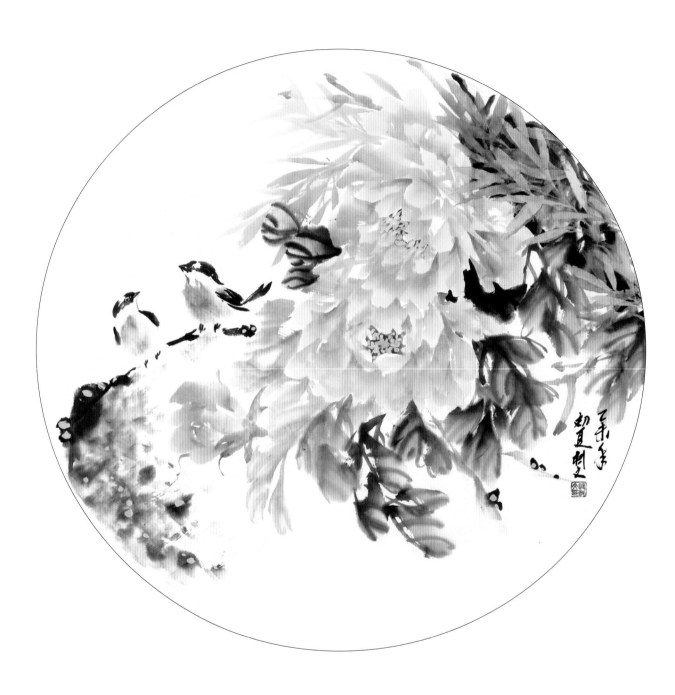

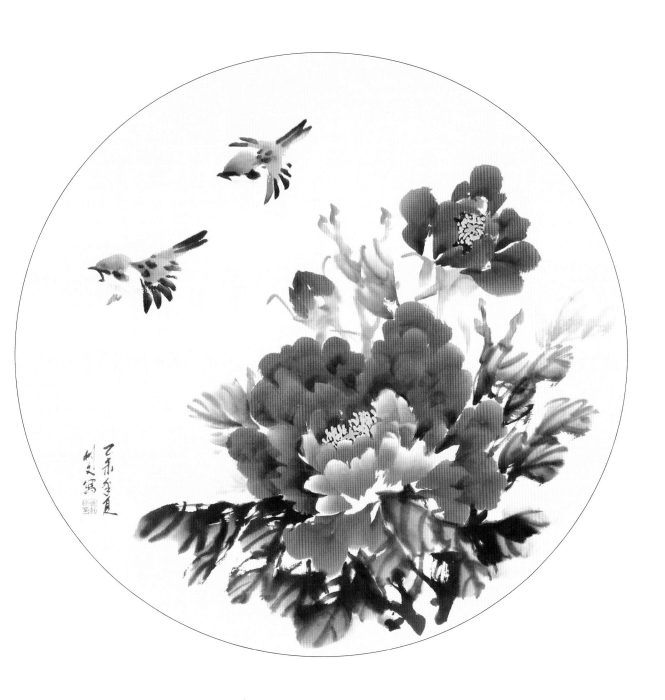

133

摺扇

考慮好畫面構圖,在畫面的右上角添加一朵向下的花頭,注意花頭的透視表現,花瓣應是朝下的。

摺扇的構圖應借助於扇形的開張加以發揮,可採用折枝式橫構圖。

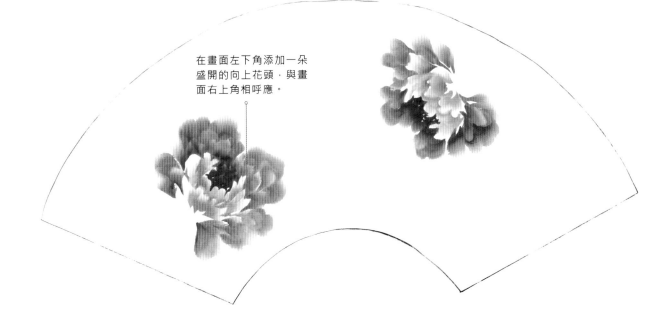

在畫面左下角添加一朵盛開的向上花頭,與畫面右上角相呼應。

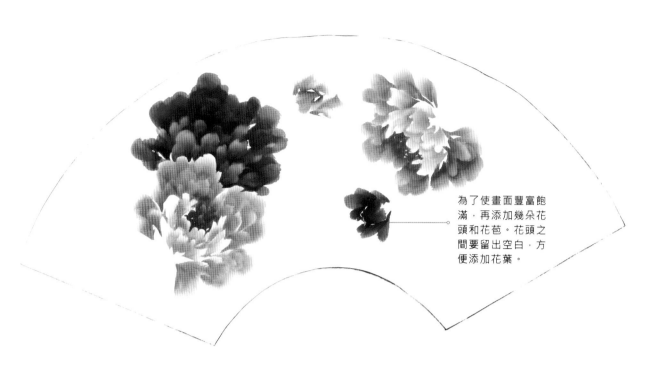

為了使畫面豐富飽
滿，再添加幾朵花
頭和花苞。花頭之
間要留出空白，方
便添加花葉。

點畫花萼與花莖要充分考慮花頭的
形態及朝向，花莖的繪製要與花頭
有貫穿之感。

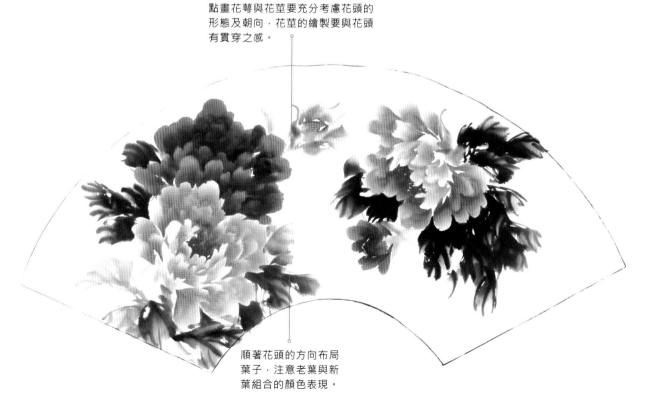

順著花頭的方向布局
葉子，注意老葉與新
葉組合的顏色表現。

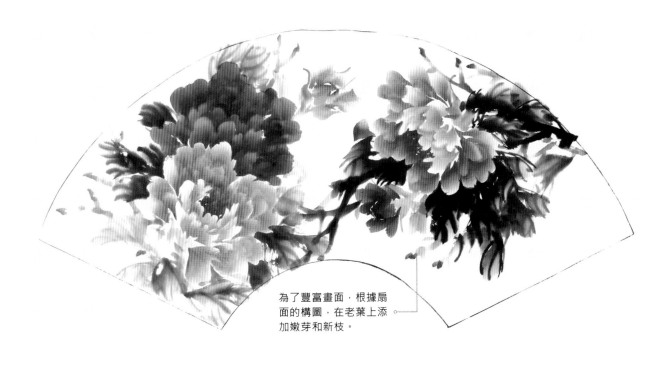

為了豐富畫面，根據扇
面的構圖，在老葉上添
加嫩芽和新枝。

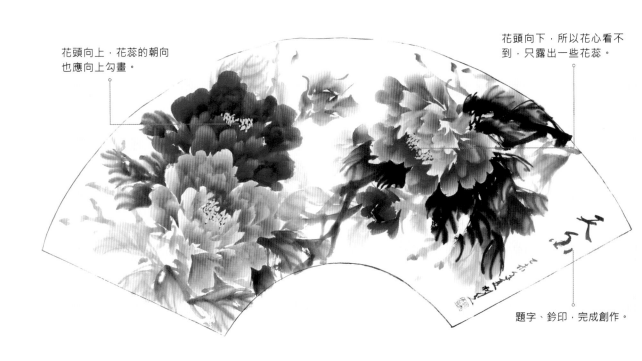

花頭向上，花蕊的朝向
也應向上勾畫。

花頭向下，所以花心看不
到，只露出一些花蕊。

題字、鈐印，完成創作。

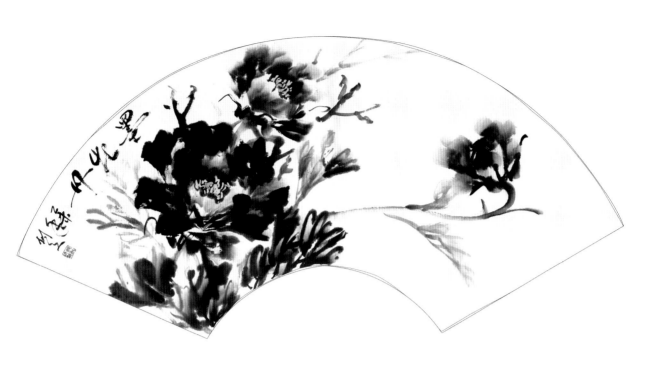

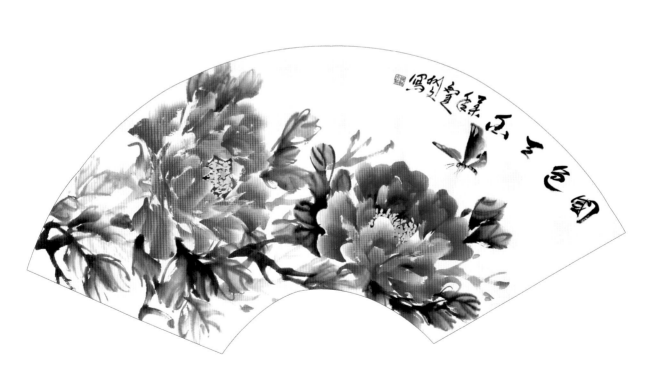

斗方

由於透視的關係，後面的
花頭只看到背面的花瓣。

構思好構圖，用多變的
墨色在畫面的左側畫出
三片花瓣，要有變化，
不要所有的花瓣都是一
個形狀。

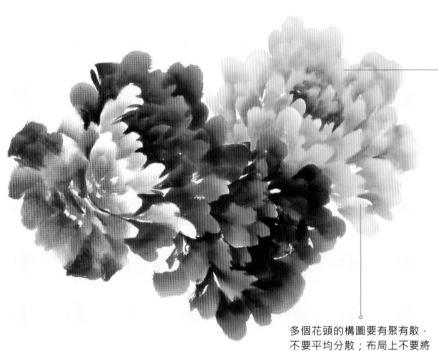

添加兩朵黃色的花頭，豐富畫面。

多個花頭的構圖要有聚有散，不要平均分散；布局上不要將花頭畫成平均、對稱或形成直線的形態。

添加一個小花苞，讓
上方的花頭與下方盛
放花頭呼應。

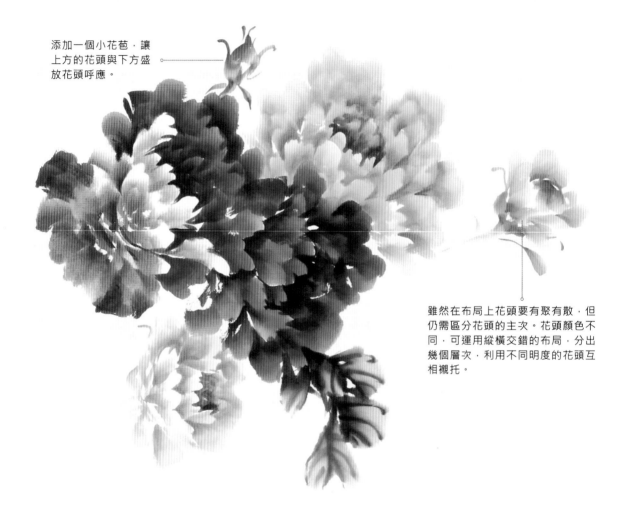

雖然在布局上花頭要有聚有散，但
仍需區分花頭的主次。花頭顏色不
同，可運用縱橫交錯的布局，分出
幾個層次，利用不同明度的花頭互
相襯托。

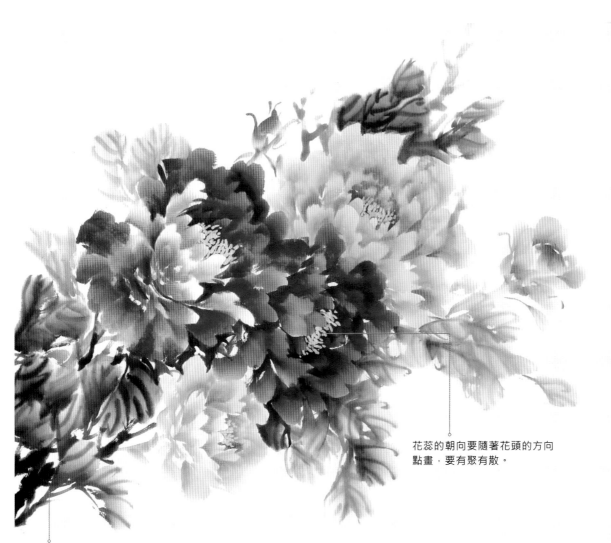

花蕊的朝向要隨著花頭的方向
點畫，要有聚有散。

老幹位置一般在畫面下方或兩側
邊線，呈向上生長或斜倚之姿，
以其蒼勁有力的筆法增強畫面的
整體氣勢，雖占畫幅面積不大，
卻是很重要的部位。

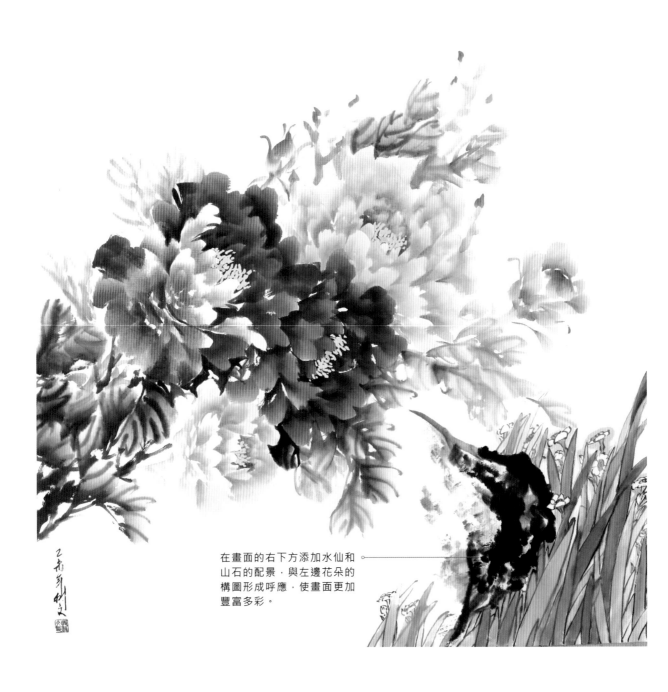

在畫面的右下方添加水仙和
山石的配景，與左邊花朵的
構圖形成呼應，使畫面更加
豐富多彩。

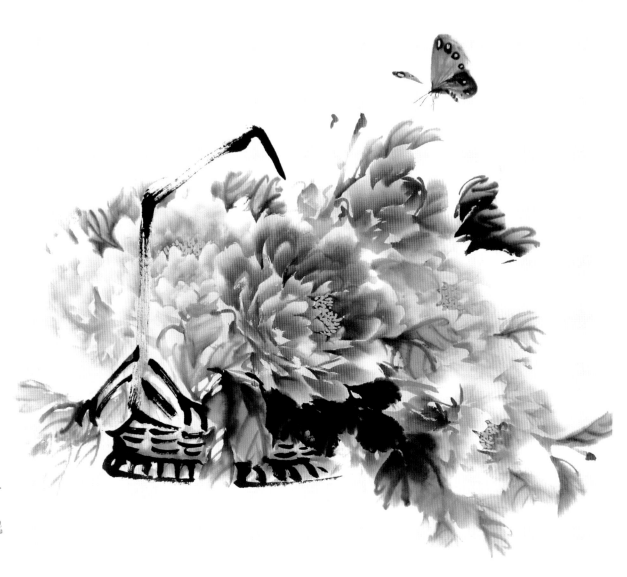

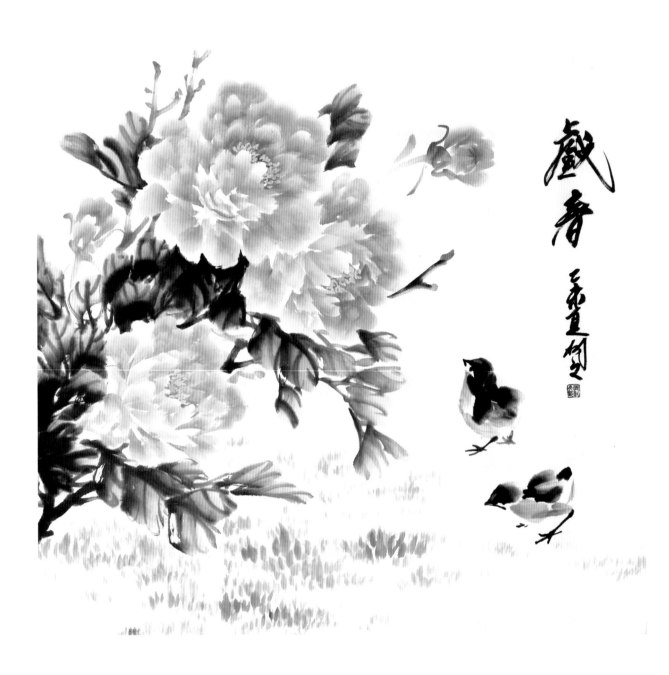

144

條屏

花頭不需要全部裸露出來，在空間上給人以無限遐想。

添加一朵盛開的花頭，與左下角形成呼應。

條屏的構圖是豎著，所以在下筆之前應考慮好畫面中花頭的擺放位置。

點畫花瓣注意花瓣由花心生長而出，要表現出“歸蒂連心”的特點。

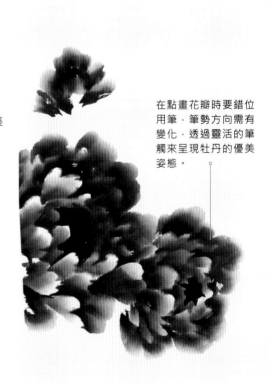

在點畫花瓣時要錯位用筆，筆勢方向需有變化，透過靈活的筆觸來呈現牡丹的優美姿態。

當畫面中出現多個同樣顏色
的花頭時，可以透過不同的
明度和透視關係來表現，讓
畫面熱鬧起來。

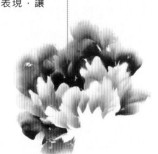

勾畫花莖時運
筆要有變化，
以呈現出花頭
的婀娜。

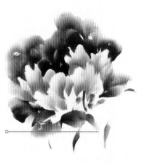

在右上角再添
加一朵盛開花
頭和花苞，以
豐富畫面。

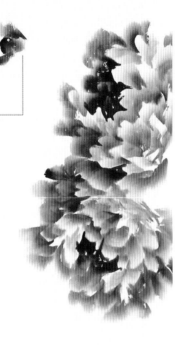
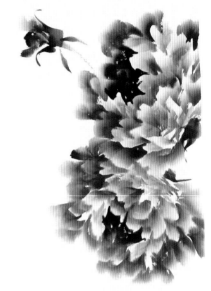

點出小萼片以作襯托，注意
花莖與花頭的遮擋關係。

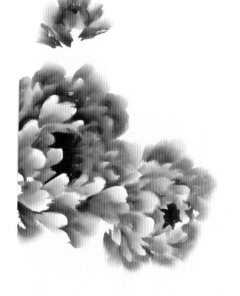
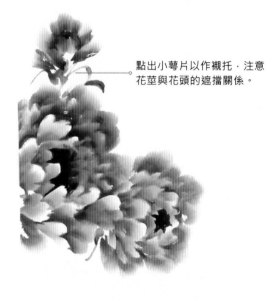

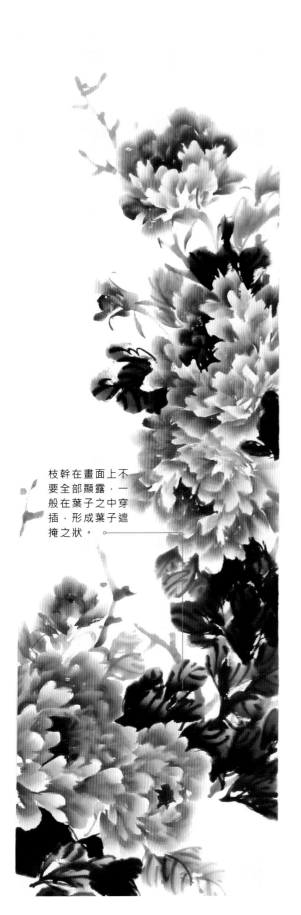
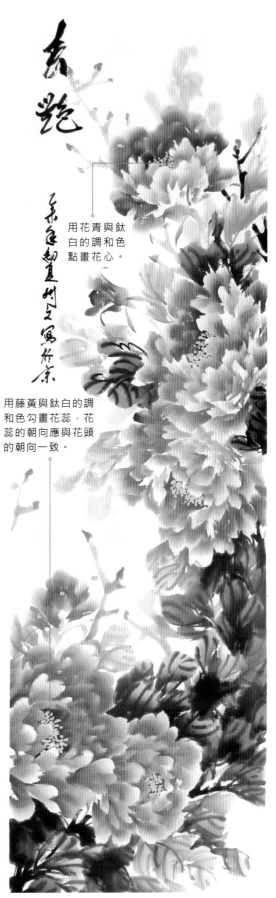

用花青與鈦白的調和色點畫花心。

用藤黃與鈦白的調和色勾畫花蕊，花蕊的朝向應與花頭的朝向一致。

枝幹在畫面上不要全部顯露，一般在葉子之中穿插，形成葉子遮掩之狀。

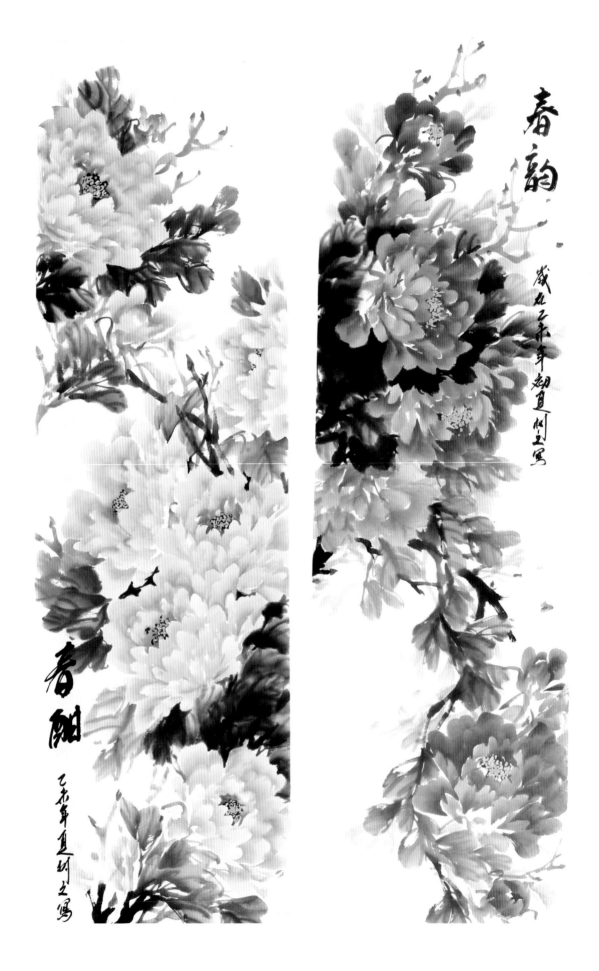

春韵

春酣

148